無師自通

學工筆

禽鳥

邰樹文 編著

內容提要

　　工筆畫又稱為「細筆畫」，是國畫技法之一，是以細膩的筆法描繪景物的國畫表現方式。工筆畫從傳統走向當代社會，出現了前所未有的新繁榮，現在越來越受到大家的喜愛。

　　本書是以禽鳥為主題的工筆畫技法書，主要針對零基礎的讀者，循序漸進地講解：首先詳細地介紹了工筆畫的基本工具（筆、紙、墨、顏料）和基本技法，尤其是線條的運用；也對禽鳥的結構作了詳細的解析；接著分別對喜鵲、翠鳥、太平鳥、黃鸝鳥、蠟嘴雀、綬帶鳥、鸚鵡、鴛鴦、麻雀這 9 種禽鳥的繪製方法作了詳細的步驟講解，並配有清晰的圖畫示範。內容簡單易懂，可以幫助初學者掌握最基本的工具和技法，並獨立繪製出一幅完整的禽鳥工筆畫。

　　本書適合作為工筆畫愛好者的自學教材及各大院校藝術相關專業學生的參考用書。

無師自通 學工筆：禽鳥

作　　　者 / 邰樹文
發 行 人 / 陳偉祥
出　　　版 / 北星圖書事業股份有限公司
地　　　址 / 234 新北市永和區中正路 458 號 B1
電　　　話 / 886-2-29229000
傳　　　真 / 886-2-29229041
網　　　址 / www.nsbooks.com.tw
E-MAIL / nsbook@nsbooks.com.tw
劃撥帳戶 / 北星文化事業有限公司
劃撥帳號 / 50042987
製版印刷 / 皇甫彩藝印刷股份有限公司
出 版 日 / 2018 年 11 月
I S B N / 978-986-6399-99-2
定　　　價 / 450 元

如有缺頁或裝訂錯誤，請寄回更換。

國家圖書館出版品預行編目(CIP)資料

無師自通學工筆：禽鳥 / 邰樹文編著.
　-- 新北市：北星圖書, 2018.11
　　面；　公分
　ISBN 978-986-6399-99-2（平裝附數位影音光碟）

　1.花鳥畫 2.翎毛畫 3.工筆畫 4.繪畫技法

944.6　　　　　　　　　　　　　　　　107014953

目　錄

 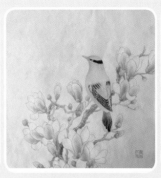 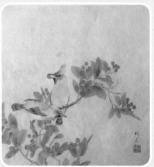

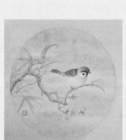 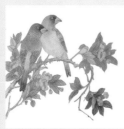 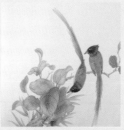 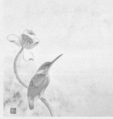 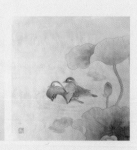

第一章

基本工具介紹

筆 / 紙 / 墨 / 顏料

1.1 筆

工筆畫用筆分為勾勒筆和染色筆兩種不同的類型。

1.1.1 勾勒筆

勾勒筆用於中鋒勾勒細而勻的線條，一般選用狼毫類細而尖的筆。常見的筆有衣紋筆、葉筋筆（常用來勾花鳥畫葉筋所用）、紅毛筆等，依畫面的需要來選擇。

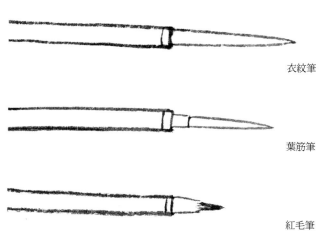

衣紋筆

葉筋筆

紅毛筆

執筆方法

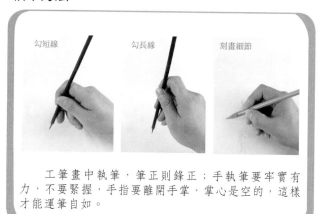

勾短線　　　勾長線　　　刻畫細節

　　工筆畫中執筆，筆正則鋒正；手執筆要牢實有力，不要緊握，手指要離開手掌，掌心是空的，這樣才能運筆自如。

勾勒筆的特性

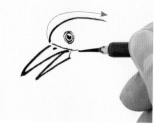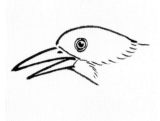

1.勾勒筆屬硬毫筆，含水分較少，筆鋒彈性較強。

2.不同運筆變化，呈現出的線條也有不同的動態美感。

3.勾勒物像輪廓，工整不毛糙，呈「如錐畫沙」般遒勁有力的線條。

4.暫時先瞭解毛筆的特性，後面再掌握線條的畫法。

毛筆的使用方法

　　使用毛筆前，先用水將毛筆筆頭充分泡開，使用後再用清水洗淨，放入筆簾或掛在筆架上，不能在水中長時間的浸泡，容易失去筆的彈性，縮短毛筆的使用壽命。勾勒狼毫筆富有韌性，若沒有正確使用和保管，它的特性也會減弱，畫出的作品也會大打折扣。

1.1.2 染色筆

染色筆多數用於大、中、小白雲筆或其他軟毫毛筆。白雲筆外層是羊毫，中間部分是硬而挺的狼毫，既能含水分又有彈性，是理想的染色筆（染色筆可以多配幾支，用以繪製白色、冷色、暖色、暗色等）。

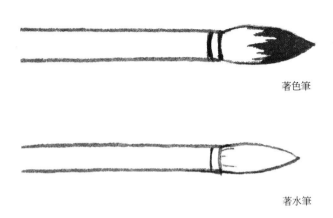

著色筆

著水筆

執筆方法

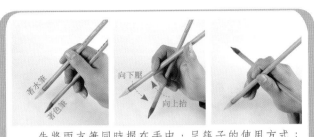

先將兩支筆同時握在手中，呈筷子的使用方式；拇指放鬆，讓著水筆自然滑落到虎口處，然後快速地用中指將著水筆壓下來，再用中指將著色筆抬上去，再壓下著水筆，反覆轉換著色筆和著水筆。初學者可以先反覆的練習，久而久之便能運用自如。

染色筆的應用

1.先壓下著色筆，沿線稿染色。　　　2.快速地用中指將著水筆壓下來，再用中指將　　　3.反覆轉換著色筆和著水筆，直至滿意為止。
　　　　　　　　　　　　　　　　　　著色筆抬上去，用清水均勻地接染。　　　　　　在下一章將會詳細講解染色的方法。

如何選用染色筆

狼毫筆富有韌性，爽利便捷，易於掌握。染色筆不像勾勒筆那麼講究，幾乎所有毛筆都可以作著色之用，只需根據所繪物像要求大小之別來選取即可。染色筆用筆也沒有複雜的筆法要求，可勻細平整，可略見筆觸，只要根據對象特徵形貌採取不同的用筆就可以了。

1.2 紙

1.2.1 熟宣

熟宣紙的質地薄而棉料均勻，其特點是濕漲而乾縮。區別生宣紙和熟宣紙的方法就是看其是否滲水。熟宣紙也有薄有厚，一般來說薄者適合畫淡彩，厚者適合畫重彩，其中蟬翼宣最薄，冰雪宣最厚。

1.2.2 熟宣的特性

　　熟宣在加工時用明礬等塗過，所以紙質比其他國畫用紙還硬，其特點是吸水能力較弱且不滲水，用墨和用色不易洇散，由此特性可知，宜使用熟宣紙繪製工筆畫。

紙張的拓展知識

　　工筆畫除了使用熟宣之外，還可使用單層宣、多層宣、夾宣、皮宣和毛邊紙等，都可以作為練習用的畫材。初學著色，多採用熟宣，紙張質地良好、不易起毛，吃色性好，適於多次渲染，繪製效果易得細膩溫潤之美。

如何將生宣變熟宣？

　　如何將生宣變成熟宣？可以在家裡試著做做看。用明礬一份，骨膠兩份，分別砸碎研磨後用熱水融化，然後調和在一起，如膠礬質地不純淨，可用細布過濾一下。使用前可用手指頭蘸膠礬水嚐一下，略有酸澀之感即可，如果澀得蟄舌頭，就證明太濃了，要加水再調。調好後就可以用大排筆蘸膠礬水將生宣或生絹刷勻晾乾即可。

 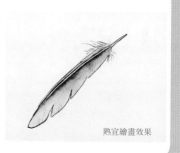

生宣繪畫效果　　　　　　　　　　　　　　　　　　　　　　　　熟宣繪畫效果

1.2.3 絹

　　絹是純絲織製品，古代繪畫常用絹，熟絹的特點是墨色乾後色度變化不大，可以表現墨色的厚重和淋漓的效果。材質表面非常光滑、耐染，透明度極好，畫面紋理美觀。古今繪製工筆畫主要用絹，但是絹遇水容易起皺，初學者在使用時需慎重。

1.2.4 畫前裱紙

　　因在熟宣紙或在絹上作畫不易更改畫作，因此畫工筆畫一般先在圖紙上畫好素描稿，稿本的比例和完成稿的比例大小一致。接著把稿本印到熟宣或絹上，再將宣紙或絹裱到畫板或者畫框上。然後再用勾勒筆勾勒，隨類賦色，層層渲染，從而達到形神兼備的效果。

　　裱畫方法：將畫稿噴濕，等紙完全漲開後趁濕把畫紙的四周反面塗上一至兩公分的漿糊黏牢，乾後就可以作畫了（熟絹也可以繃在畫框上）。

　　因熟宣或絹一般都很薄呈半透明狀，所以需在下面襯一張白紙，作畫時才能更容易看清畫面的效果。

1.找一張比線描稿（白描稿）大一圈的生宣紙來做襯紙。因熟宣紙呈半透明狀，襯白紙作畫更容易看清畫面效果。

2.用大號羊毛刷蘸清水按照一定的順序把畫稿刷濕，用力且均勻，不要形成太多皺摺。

3.裁出四條比白描稿兩邊多出一截的水膠帶，在白描稿比生宣紙多出的一圈貼好水膠帶。

4.貼水膠帶時，注意要等紙漲開之後，四邊重疊在一起，等白描稿完全乾燥後就可以開始上色了。

1.3 墨

1.3.1 墨分五色

　　國畫墨色通常分為焦、濃、重、淡、清幾個不同的層次，白描勾線時，要根據所描繪物像顏色的明度，調出不同深淺的墨色。工筆畫設色時通常會先渲染墨色來表現畫面的黑白灰關係。

| 焦 | 濃 | 重 | 淡 | 清 |

墨色的拓展知識

　　水墨工筆畫透過虛實、動靜、聚散、黑白等陰陽相生相剋的關係，表達出色彩斑斕的畫面所呈現的意味，這是獨一無二的。單用墨作畫，實際並不止於這5個色階。雖說用墨方法被簡單劃分為5種，但其主要講究一個「活」字，只要能做到「活」，經時間的推移，我們在處理繪畫的方法問題上，便可以靈活運用，而不是被侷限於幾種方法內。

1.3.2 墨色的層次

　　墨色每一次被清水稀釋，都會呈現一個新的色階，由此逐步漸層，將物體的體積感和物體的真實感表現在畫面上，古人說墨色變化多，有「如兼五彩」的藝術效果。

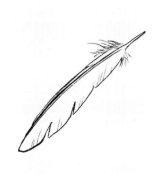 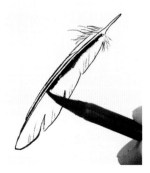 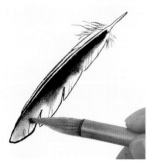 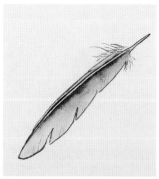

1.首先用濃墨勾勒羽毛的輪廓線，用色不宜過重，更不宜過淡。

2.蘸重墨，沿輪廓線染色，墨的範圍不宜過大，否則易造成墨色的層次不明顯。

3.用著水筆均勻的接染，直至羽毛的邊緣。

4.使用著水筆一層一層染，要薄而勻，呈現出墨色的豐富變化。

墨與墨錠

　　國畫的墨除了有「黑」的顏色屬性外，還有極其高深的學問和藝術效果。「墨錠」從其本身的性質來看，不但是黑色，其中還有許多微妙的色彩變化。好的墨錠所磨出來的墨色是那樣晶瑩、透徹、光亮，但它又含蓄、內斂。「墨分五色」「墨有六彩」，歷代畫家透過藝術實踐，還創造出許多墨法，使墨色變化更為豐富多彩。

1.4 顏料

1.4.1 常用的國畫顏料

國畫常使用的顏料有植物顏料（水色）和天然礦物質顏料（石色）。植物顏料（水色）有花青、胭脂、藤黃等，礦物質顏料（石色）有赭石、硃砂、石青、石綠等。這些統稱為國畫顏料。

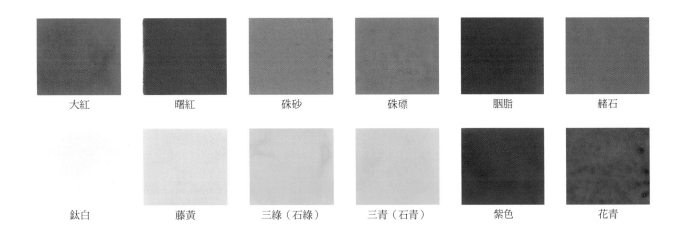

| 大紅 | 曙紅 | 硃砂 | 硃磦 | 胭脂 | 赭石 |

| 鈦白 | 藤黃 | 三綠（石綠） | 三青（石青） | 紫色 | 花青 |

國畫顏料的特性

> 水色（植物顏料）是透明色，可以相互調和使用，沒有覆蓋力，色質不穩定，容易退色。石色（礦物顏料）是不透明色，相互不能調和使用，覆蓋力強，色質穩定，不易褪色。

1.4.2 色墨結合

顏色和水墨相結合，會出現新的色值和其特有的韻律。以下為大家介紹幾種主要顏色。

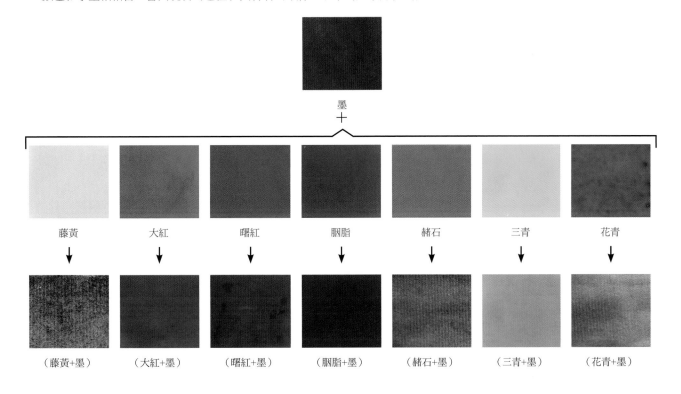

墨
＋

| 藤黃 | 大紅 | 曙紅 | 胭脂 | 赭石 | 三青 | 花青 |

| ↓ | ↓ | ↓ | ↓ | ↓ | ↓ | ↓ |

| （藤黃+墨） | （大紅+墨） | （曙紅+墨） | （胭脂+墨） | （赭石+墨） | （三青+墨） | （花青+墨） |

1.4.3 常用的混合色

　　有些顏色經過調和後會呈現出鮮亮的效果，而另一些顏色調和後的效果卻很晦暗。國畫顏料的調色規律與水彩顏料基本類似，對於有水彩畫基礎的國畫初學者而言，掌握工筆畫的調色規律並不難。但國畫顏料也有不同於水彩顏料的特性和色彩傾向，所以建議初學者可以試著在調色盤上，將最基本的10餘種國畫顏料兩兩混合，待熟悉調色後的色彩變化再開始作畫。

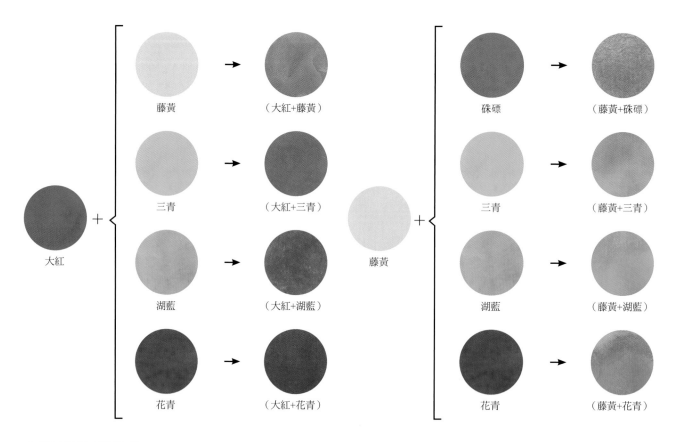

大紅 + 藤黃 →（大紅+藤黃）
三青 →（大紅+三青）
湖藍 →（大紅+湖藍）
花青 →（大紅+花青）

藤黃 + 硃磦 →（藤黃+硃磦）
三青 →（藤黃+三青）
湖藍 →（藤黃+湖藍）
花青 →（藤黃+花青）

初學者可以這樣做

　　混合色應當注意國畫的韻味，古拙淡雅是國畫的特色，繪製顏色過於豔麗，這是初學者易出現的問題。顏色要有層次，暈染時應盡量呈現出顏色的漸層及畫面立體感。建議初學者細心建立一個色譜，將除了基礎色以外能調配得到的顏色，點畫記錄在這個色譜上，有利於繪畫中的色彩運用。

1.4.4 色的濃淡

　　我們不能直接用筆從調色盤中取顏色作畫，而是要先讓筆頭吸收一定的水分，然後再從調色盤中蘸取足夠量的顏色，並在調色盤裡將墨的顏色調整均勻，調出所需的濃度。起初，如果筆中水分的吸收量掌握不好，可以從少量遞加，直至達到滿意的效果為止。

第二章

基本技法介紹

用線技法 / 渲染技法

2.1 用線技法

　　線條是工筆畫的基礎，透過對線條的起、行、收的練習，可以掌握線條運行的基本規律，在此基礎上再進行各種線條變化的練習。要熟悉不同筆毫硬度的特性和不同角度用筆的變化規律，準確掌握指、腕、肘的運行方向和力度，靈活運用各種頓挫、轉折、提按。線條的變化豐富，要求多樣，應重點掌握中鋒運筆，才能畫出挺健流暢的線條。

2.1.1 基本方法

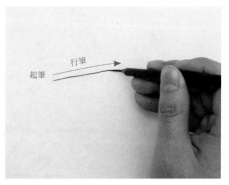
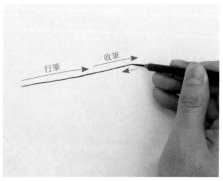

工筆畫與書法的關係

　　工筆線條的筆法源於書法。每一條線的筆法上都有起筆、行筆和收筆三個過程，對起筆、行筆和收筆的要求即欲右先左，欲左先右，欲上先下，欲下先上，逆入平出，以使線條達到含蓄而勁力內斂的效果。

2.1.2 線條的表現力

濃淡

　　色彩深重者在工筆中可用濃墨線條表現，色彩淺淡者則多用淡墨線條表現。如繪製鳥體的結構關係時要用濃墨線條，而繪製羽毛時要用淡墨線條呈現輕盈之感。

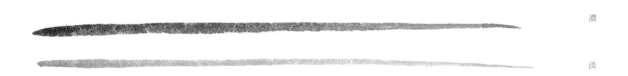

濃

淡

乾濕

　　質地柔軟者，如畫羽毛時，為表現其柔嫩，多用「濕」的線條表現；畫鳥嘴時，為表現其堅硬質感，則多用稍「乾」的線條表現。

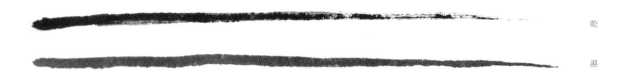

乾

濕

粗細

　　一個物體用近粗遠細的線條來表現；或者背光的部分宜用重墨粗線，而受光的亮部則用略淡的細墨線來表現。如鳥的頭部線條要粗而實，頸部則要細而虛。掌握好虛實關係，才能產生靈活的效果。

粗

細

線條的應用

　　線條的表現力多種多樣，沒有侷限性。下圖為初學者示範，瞭解使用同樣的線條，經過少許變化就可以使物像生動自然，待掌握瞭解後，便可自如運用線條，豐富畫面的效果，增強表現力。

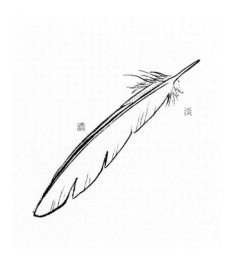
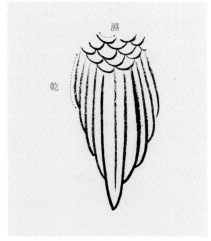
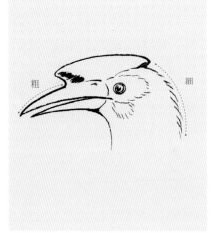

2.1.3 常用的線描技法

曲線

　　線描中最具代表性的是游絲描類，壓力均勻，粗細無變化。此種類描法適於勾勒物像外輪廓，如花瓣、葉等一些流暢性較好的輪廓，線條墨色秀潤簡勁，細勁平直，根據不同的質感則使用不同的表現手法，表現外柔內剛的特徵。

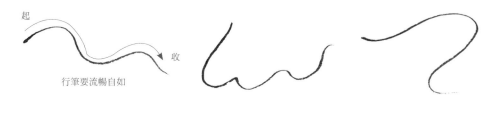

游絲描

其線條用尖圓勻齊之中鋒筆尖畫出，有收有起，流暢自如，顯得細密綿長，富有流動性。這是一種平滑、圓潤、流暢、舒展的描法。

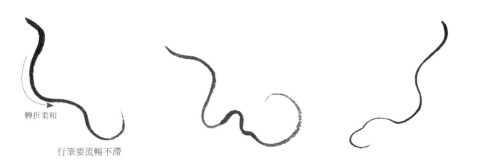

行雲流水描

此描法中鋒運筆，筆法如行雲流水，活躍飛動，有起有倒。

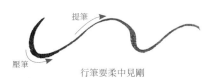

柳葉描

這種描法所畫線條形狀如柳葉，而略短於柳葉描，輕盈靈活，婀娜多姿。使畫面呈現出一種清新、靈活、輕盈的美感。

13

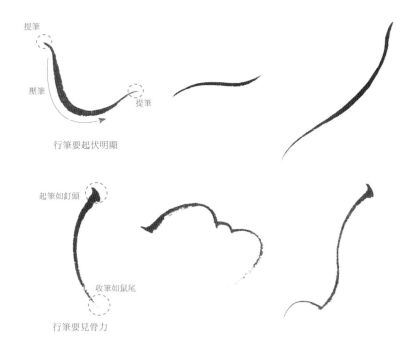

提筆

壓筆

提筆

行筆要起伏明顯

竹葉描

用筆起伏頓挫明顯,線條粗細變化較大,很像隨風飄動的竹葉,飄逸活潑。竹葉、柳葉、蘆葉這三者葉子從外形上看都很相似,只有依靠描繪時手腕下筆的輕重、剛柔和長短等變化來加以區分。

起筆如釘頭

收筆如鼠尾

行筆要見骨力

釘頭鼠尾描

釘頭鼠尾描,起筆處如鐵釘之頭,線條呈釘頭狀,行筆收筆,一氣拖長,如鼠之尾,所謂頭禿尾尖,頭重尾輕。採用中鋒勁利的筆法,線形前肥後銳,形同釘頭鼠尾。適合表現瓣或葉的轉折處。

折線

此描法特點是壓力不均勻,運筆中時提時頓,產生忽粗忽細的效果,適合表現枯乾、枯葉等一些粗糙質地的物體。

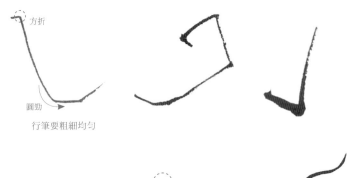

方折

圓勁

行筆要粗細均勻

鐵線描

此描法用中鋒圓勁之筆描寫,絲毫不見柔弱之跡,起筆轉折時稍微有回頓方折之意。如將鐵絲折彎,圓勻中略顯有刻畫之痕跡。適合表現枯乾。

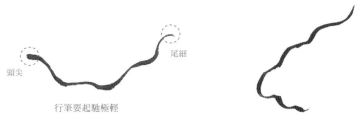

頭尖

尾細

行筆要起馳極輕

橄欖描

此描法用筆起迄極輕,頭尾尖細,中間沉著粗重,所畫線條如橄欖果實,故而有了橄欖描之名。用顫筆畫出,頭尾尖細,中間的線條粗如橄欖,用筆最忌兩頭有力而中間虛弱。

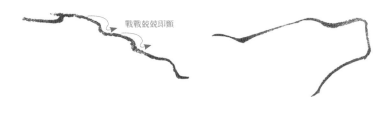

戰戰兢兢即顫

戰筆描

此描法用筆要停而不滯。筆法簡細流利,線條呈現出曲折戰顫之感。

濕筆

渴筆

行筆要剛中有柔

柴筆描

柴筆描和減筆描在用筆上並無多大區別,只是柴筆描渴筆較多,後者乾濕並用。如山水畫中有亂柴皴,用筆以剛中有柔,整而不亂為宜。

2.2 渲染技法

　　工筆畫造型嚴謹，形象生動，線條嚴謹，色墨潤澤，層次豐富。傳統的工筆花鳥畫採用線條勾勒和色墨潤染相結合的方法。因此，用色也是花鳥畫中最為重要的一環。工筆畫染色方法大致有潤染、褪染、分染、提染、背染、乾染、調染、罩染、渲染、襯染、點染、濕染等12種。以下講解幾種常用的工筆畫染法。

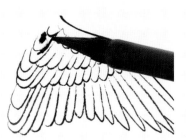 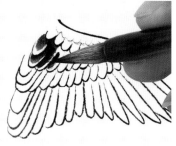 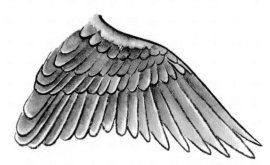

分染

1　分染的目的是為了在著色之前表現出所繪製物像基本的明暗關係。在雙勾好的線稿上，先調墨沿著翅膀羽毛的邊緣染色，趁墨色未乾時快速用著水筆暈染開，可以在邊緣留出一點水線，突出羽毛的層次感。

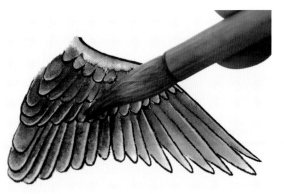 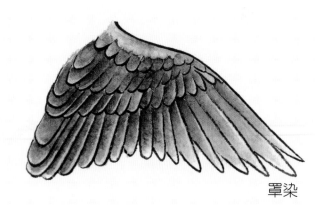

罩染

2　用墨色充分分染之後，重新罩上一層顏色，接著再局部渲染。罩染時手法以平塗為主，通常用水色和半透明色覆蓋，顏色要淡，用筆要輕，邊緣處淡淡染開，顏色的濃度不要超過分染過後的底色。罩染大多數在分染後罩色使用，透露出分染過的底色。

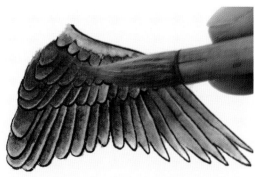 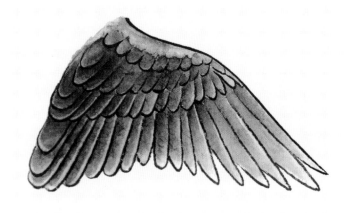

統染

3　在繪製工筆的過程中，有時根據畫面明暗處理的需要，需要對部分羽毛進行統一渲染，強調整體的明暗與色彩關係，稱為統染。統染其實就是一種對局部大範圍色調的渲染。

統染與分染的區別

　　統染與分染的區別是：統染是大面積的分染，色要淡，快到邊緣時用水筆推開，以大關係為主；分染則是小面積的染，以結構為主，但兩者都屬於同一種技法。

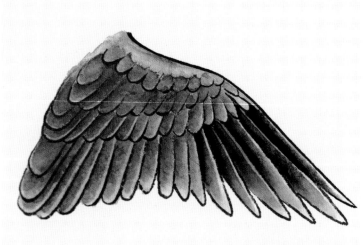

醒染

4 在罩色之後略顯發悶的基礎上用深色重新分染，重新使畫面更加醒目，這種染法即為醒染。此處醒染的方法是調重墨在長羽毛上沿著邊緣再次分染，突出羽毛的層次關係和翅膀的立體感。

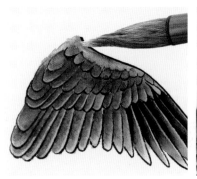
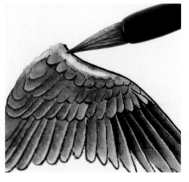
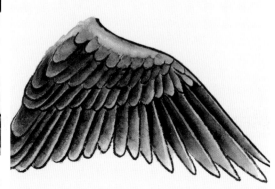

提染

5 提染是指在染色將近完工時用某種小面積的顏色，對畫面局部進行提亮或者加深。此處提染的方法是在翅膀的頂端調鈦白提亮，突出前後層次變化。

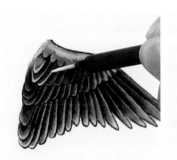
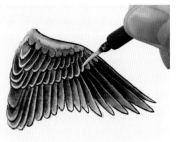
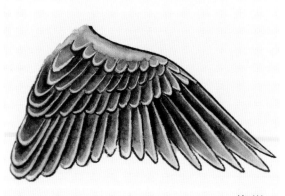

複勒

6 畫面設色完成之後，順著翅膀羽毛的邊緣重新勾勒一遍稱為複勒。這種技法是為了使所繪製的形象更加清晰鮮明。此處翅膀的羽毛在染色基本結束之後，調鈦白重新勾勒一遍邊緣線條，使得層次更加豐富、鮮明。

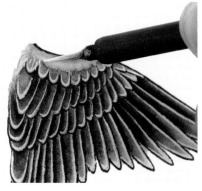

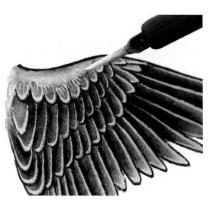

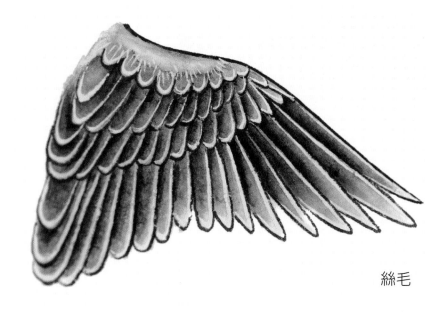

絲毛

7 工筆鳥獸的皮毛都是透過一筆一筆筆畫排列而成的，這種繪製技法叫作絲毛。此處絲毛技法是採用細筆絲毛法，用勾勒筆調鈦白對翅膀的初級覆羽上的羽毛進行勾勒。

8 在所繪製的物像周圍淡淡地渲染一層底色用來襯托或者掩飾物體。使物像不至於太過孤立。這種技法叫作烘染。此處是用筆調和淡赭石對翅膀的周圍進行染色，使得所畫物像更加突出。

其他打底方法

另外在工筆花鳥畫中，也有全部先用淺淺的白粉打底色的，這是平塗，不必分深淺，其作用是：(1)如在生宣上作工筆花鳥畫，先塗一層薄粉，乾後任意著色，就容易控制了。(2)不管在熟宣紙或絹上，先塗一層薄粉，乾後於上面著色，色彩比較鮮豔，並加強立體感。(3)用白粉塗底，可以彌補絹上因沒有礬好而漏色處。

烘染

第三章

禽鳥的結構解析

禽鳥的各部位名稱 / 禽鳥的主要部位畫法 / 禽鳥的動態

3.1 禽鳥的各部位名稱

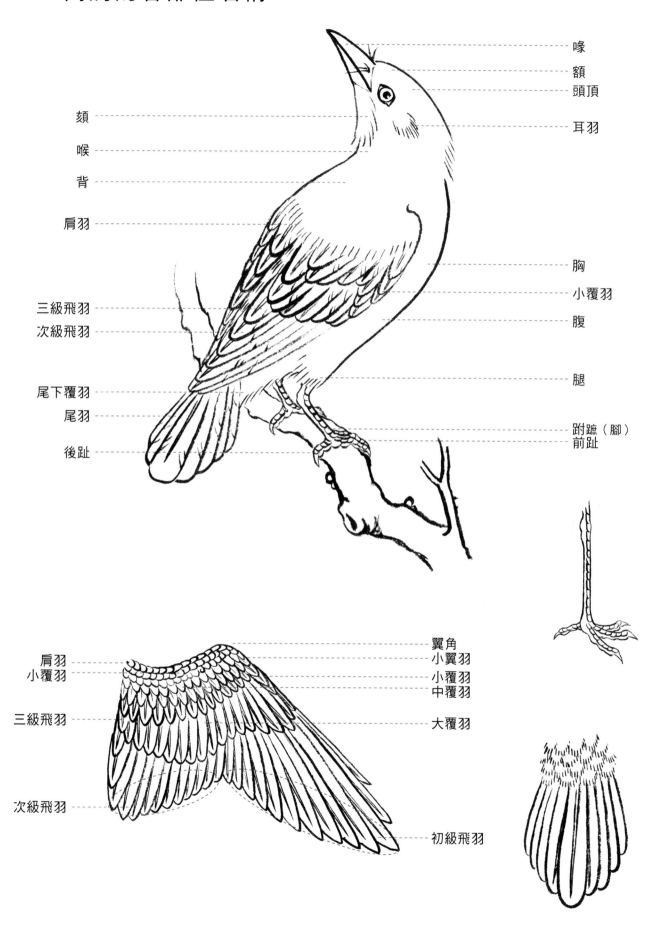

喙
額
頭頂
耳羽
頰
喉
背
肩羽
胸
小覆羽
腹
三級飛羽
次級飛羽
腿
尾下覆羽
尾羽
跗蹠（腳）
前趾
後趾

肩羽
小覆羽
翼角
小翼羽
小覆羽
中覆羽
三級飛羽
大覆羽
次級飛羽
初級飛羽

3.2 禽鳥的主要部位畫法

3.2.1 禽鳥的頭部

禽鳥的頭部大致呈蛋形。不同種類的禽鳥頭部區別較大，有的長有非常個性的羽毛，有的長有肉冠。禽鳥的喙由角質構成，分上下兩個部分。禽鳥喙的形狀也各不相同，由禽鳥的生活習性和生理特徵決定，繪製時要仔細觀察不同禽鳥的頭部特徵。

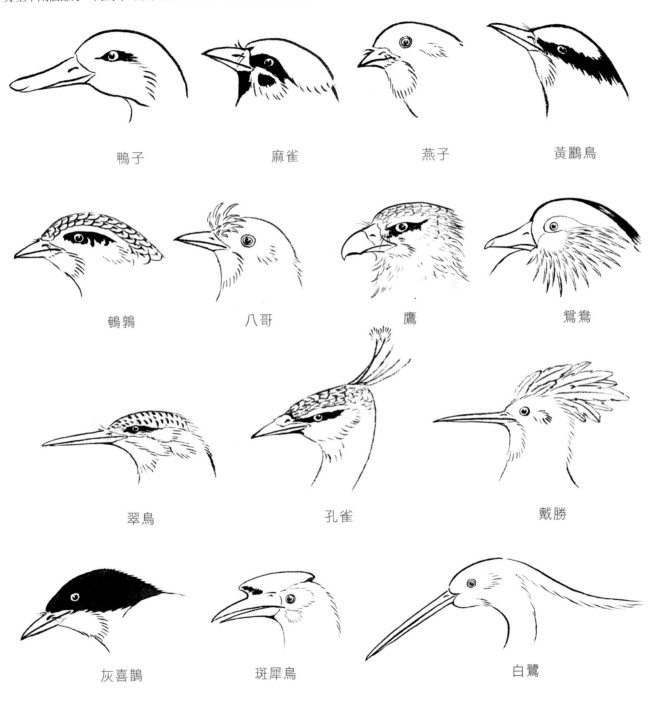

鴨子　　　　　麻雀　　　　　燕子　　　　　黃鸝鳥

鷦鷯　　　　　八哥　　　　　鷹　　　　　鴛鴦

翠鳥　　　　　孔雀　　　　　戴勝

灰喜鵲　　　　斑犀鳥　　　　白鷺

禽鳥的眼睛特徵

禽鳥的眼睛是球體，中間有瞳孔，不同種類的禽鳥，眼球的顏色有所不同。禽鳥在尋找食物時，眼球不會轉動，只用頭頸轉動來觀察。而禽鳥在睡眠時，眼皮是由下向上翻的。工筆畫繪製禽鳥時，點瞳孔一般用重墨，再用花青染，這樣才顯得更加厚重。

3.2.2 禽鳥的翅膀

　　禽鳥的翅膀因種類的不同而形態各異，有細的、寬的、圓的、尖的等，但大致的形狀是四邊形和三角形的結合體，翅膀分表和裡兩個面，禽鳥在飛翔時朝天空的面為表，朝地面的面為裡。

　　工筆畫中繪製禽鳥翅膀通常採用中鋒運筆，線條要流暢而有彈性。一般初級飛羽、次級飛羽、三級飛羽及大覆羽可用色較重，線條較粗，而翅上的小覆羽、表面的羽毛則用淺色勾，裡面的羽毛用更淺、更細的線條勾勒。

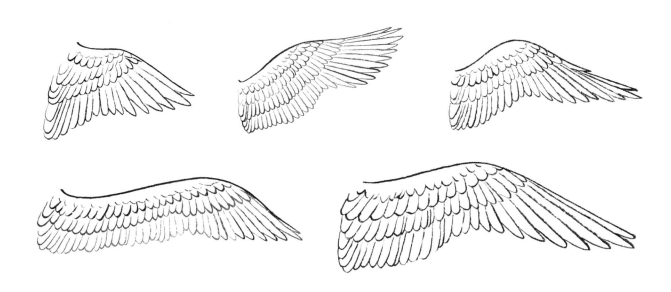

3.2.3 禽鳥的尾羽

　　禽鳥的尾有轉向的作用。鳥尾由尾上覆羽和尾羽構成。尾羽一般有八到十幾支。尾部有平尾、凸尾、凹尾、圓尾、楔尾等形狀。有的鳥尾羽非常發達，如孔雀、錦雞等。尾羽通常藏在尾上覆羽的下面。畫尾羽通常以中鋒運筆，一般用較重、稍粗的墨線勾勒。

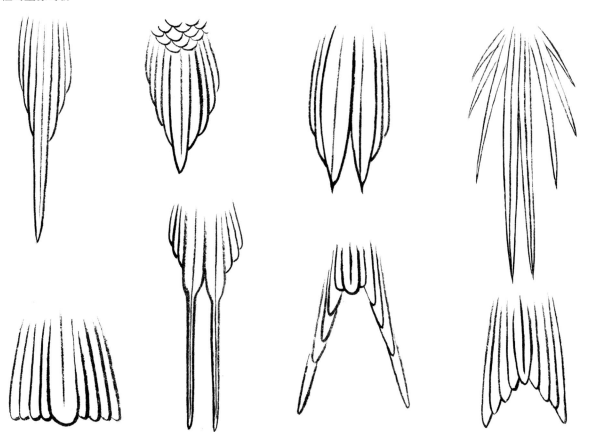

3.2.4 禽鳥的爪

　　禽鳥的腿生長在腹部下面，大部分不外露，部分禽鳥外露的腳其實是跗蹠。跗蹠和爪的表面有鱗片狀的角質硬皮，其排列因禽鳥的種類不同也有所不同。鳥爪一般有四個趾，大部分鳥的爪前三後一。但攀禽類的鳥爪則是前面兩趾，後面兩趾。鳥爪的顏色也因禽鳥的種類而不同，一般鳥爪和喙的顏色相同或相似。

　　繪製禽鳥的腿、爪一般以中鋒或逆鋒運筆，不能太滑，要有頓挫感，這樣才能畫出鳥腿和爪子的質感。

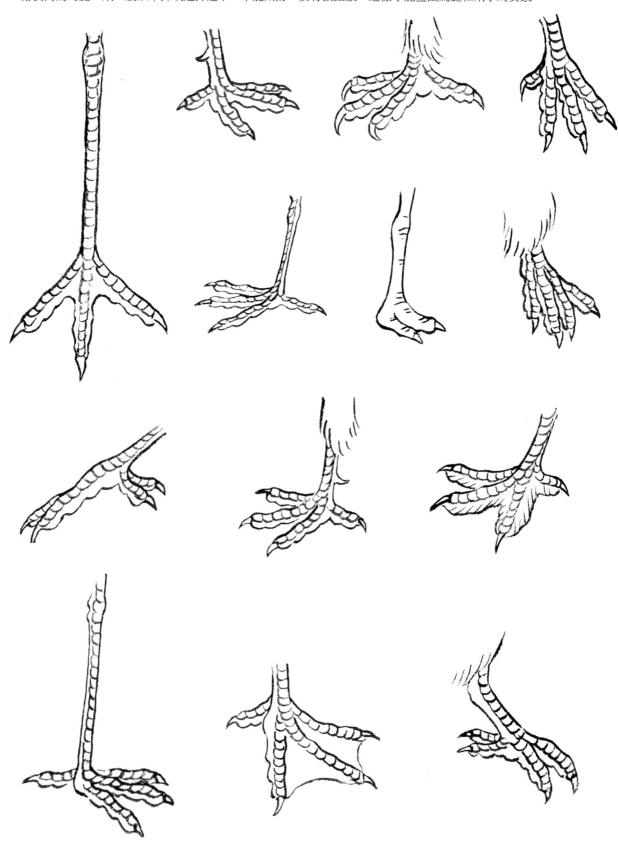

3.3 禽鳥的動態

第四章

喜鵲

喜鵲的外形似鴉，其頭部、頸部、胸部、背部、腰部均為黑色，略帶藍紫色金屬光澤，肩羽、上下腹均為白色，飛羽和尾羽為近黑色的墨綠色，雙翅黑色及翼肩上有一大塊形白斑。喜鵲在中國是吉祥的象徵，自古便有畫鵲招喜的風俗。

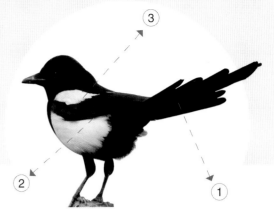

① 尾羽　② 飛羽　③ 肩羽

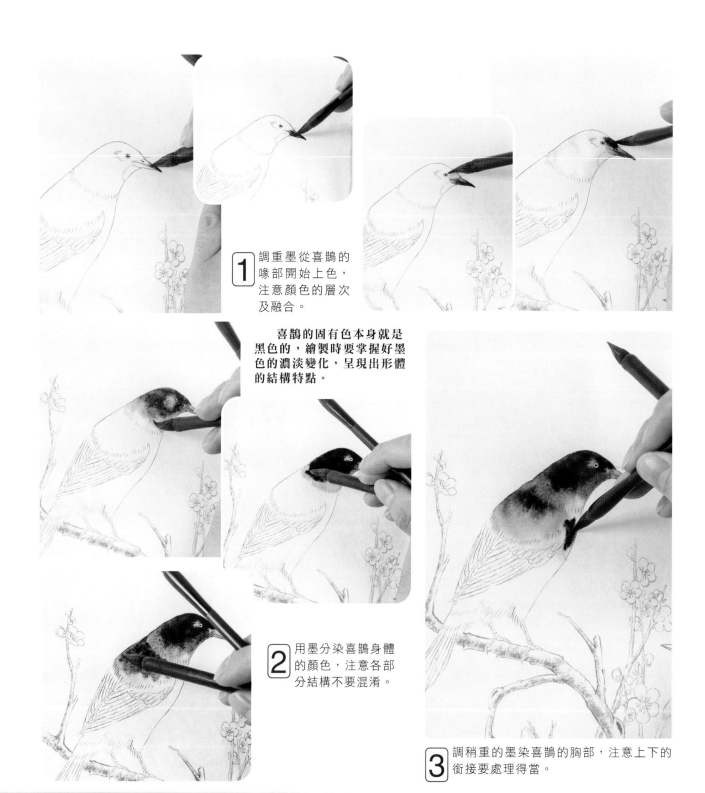

1　調重墨從喜鵲的喙部開始上色，注意顏色的層次及融合。

　　喜鵲的固有色本身就是黑色的，繪製時要掌握好墨色的濃淡變化，呈現出形體的結構特點。

2　用墨分染喜鵲身體的顏色，注意各部分結構不要混淆。

3　調稍重的墨染喜鵲的胸部，注意上下的銜接要處理得當。

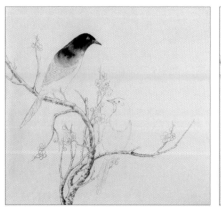
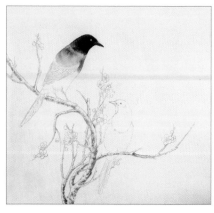
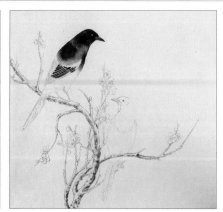

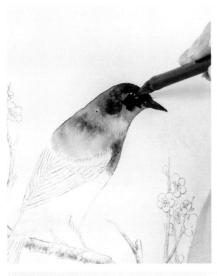
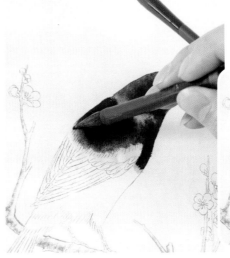

4 調整眼睛周圍的顏色，注意墨色的層次變化以及體積感的表現。

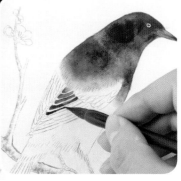

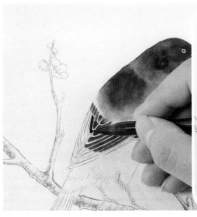
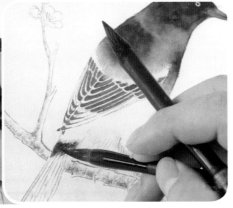
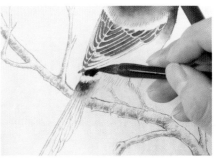

5 調淡墨染喜鵲的翅膀，注意要留出羽毛的縫隙。

知識拓展

　　國畫用墨的乾、濕、濃、淡，是由墨中的水分比例決定的。墨的乾濕由筆端含水量的多少決定，墨的濃淡由水、墨混合的不同比例區分。墨的焦、濃、重、淡、清表現物像的立體感、空間感和質感。喜鵲固有色大致呈黑色，因此在繪製時要合理運用墨的這些特點表現喜鵲的體積感。

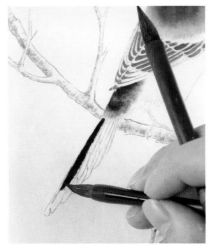

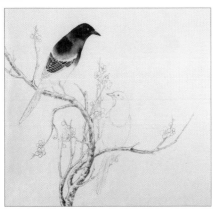
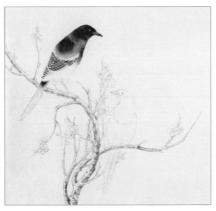
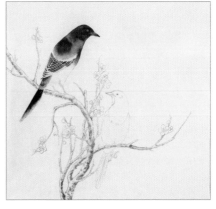

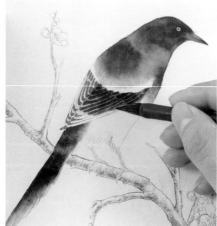 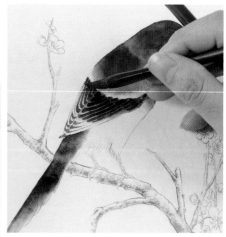

6 調淡墨罩染翅膀部分，
注意在翅膀的尖端留出
空白。

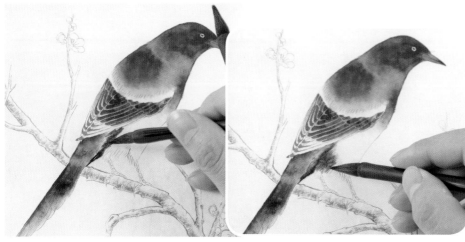

7 調淡墨染翅膀下部與
腹部交接處，處理好
之間的層次。

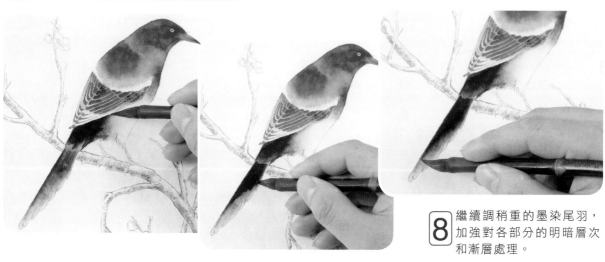

8 繼續調稍重的墨染尾羽，
加強對各部分的明暗層次
和漸層處理。

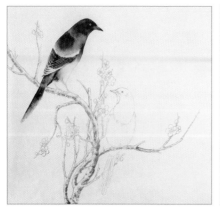 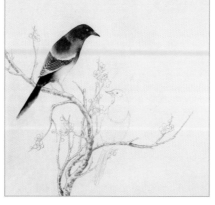 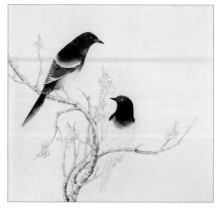

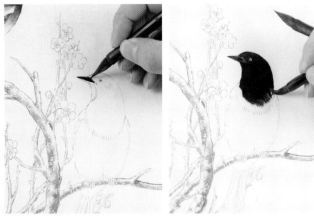
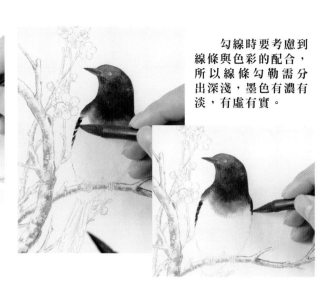

勾線時要考慮到
線條與色彩的配合，
所以線條勾勒需分
出深淺，墨色有濃有
淡，有虛有實。

⑨ 調稍重的墨色染畫另一隻喜鵲的頭部，注意表現
出脖頸處顏色向下的自然層次。

用墨染尾巴時，一定要注意控制
墨和水的比例，不要畫成一團死黑。

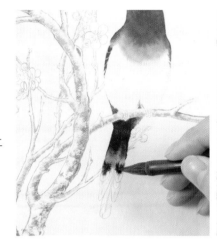
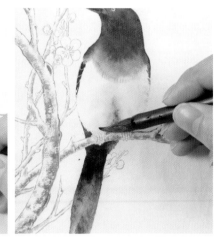

⑩ 調重墨染喜鵲的尾部，從上
到下墨色要有變化。

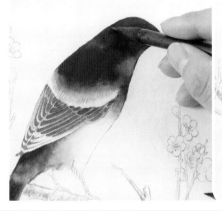
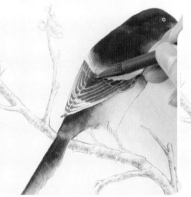
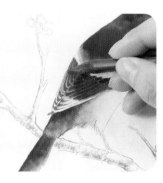

⑪
調花青罩染
喜鵲頭部和
翅膀的藍色
光澤，注意
顏色的濃淡
變化。

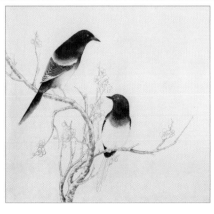
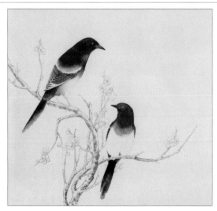
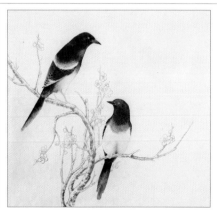

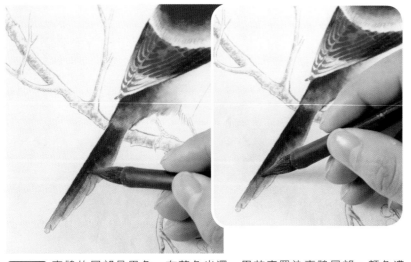
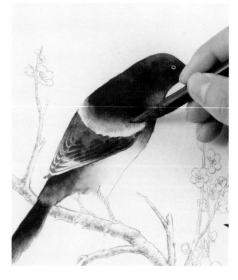

12 喜鵲的尾部是黑色，有藍色光澤。用花青罩染喜鵲尾部，顏色濃度不必太大，控制好筆中所含水分。

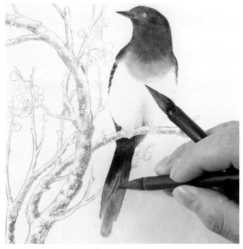
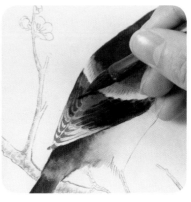
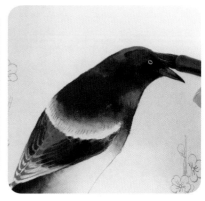

13 結合喜鵲的形體結構。調花青罩染頭頂、翅膀和尾部的光澤。

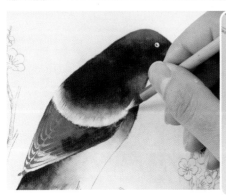

知識拓展

工筆畫絲毛有很多種技法，此處所採用的是細筆絲毛法。古代工筆鳥獸的皮毛都是一筆一筆繪製，透過筆畫的排列而組成。除此之外，還有破筆絲毛法，是指將毛筆捏成扁平狀，使筆尖成一排細毫。此技法可用來畫貓的皮毛。

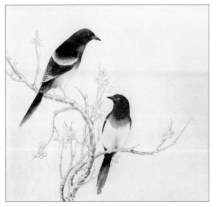
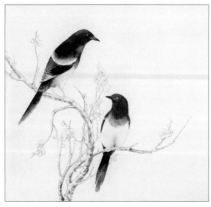
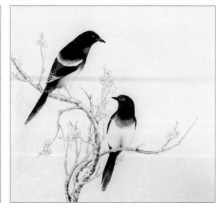

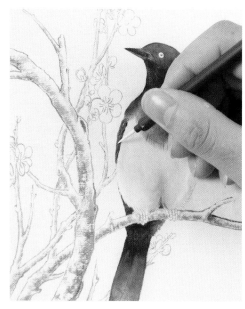
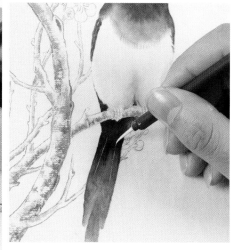
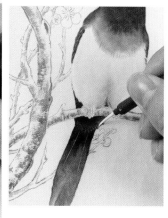

14 繼續以中鋒用筆在喜鵲的尾部絲毛，線條要求工整細膩，絲毛時要注意毛的結構、起伏變化。

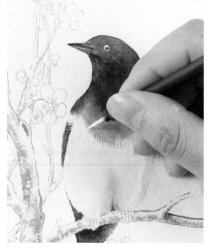
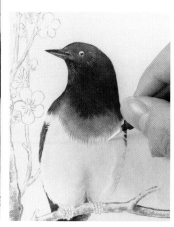
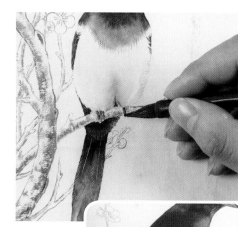

在傳統習俗上，喜鵲被認為是一種報喜的吉祥鳥，而梅開百花之先，是報春的花，因此喜鵲立於梅梢寓意梅花與喜事連在一起，表示喜上眉梢。

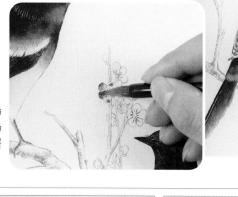

15 繼續絲毛並為兩隻喜鵲的腳爪染色，修整喜鵲的繪製。畫好之後調曙紅染梅花，完成畫面。

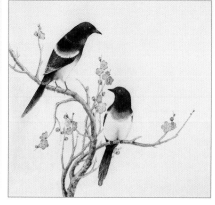

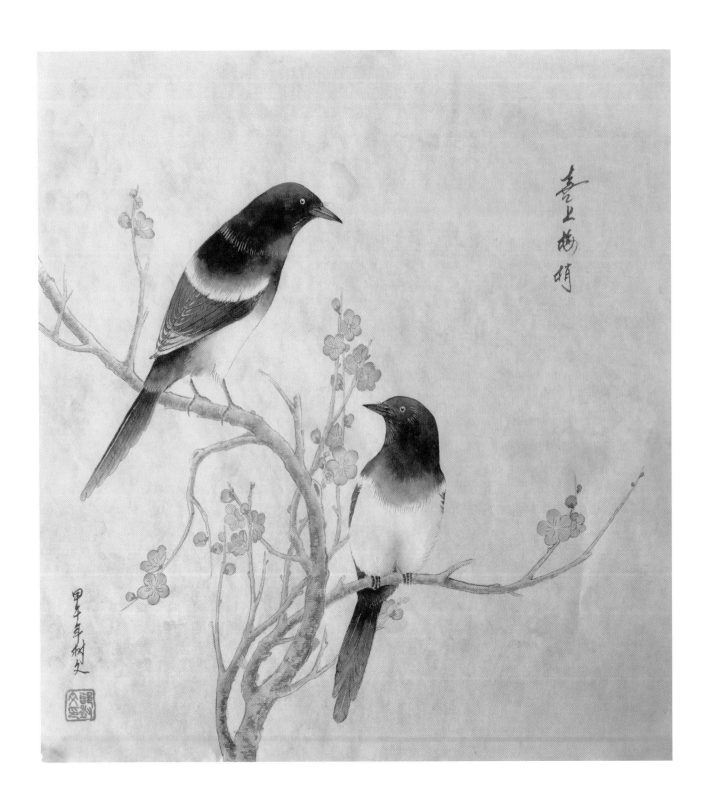

喜上梅梢

甲午年樹文

線描稿

第五章

翠鳥

翠鳥

翠鳥是為人類所熟悉的鳥類。它的喙粗而直、長而堅。其上體呈有金屬光澤的淺藍綠色，體羽豔麗而具光輝，頭頂佈滿暗藍綠色和豔翠藍色細斑。眼下和耳後頸側為白色，體背為灰翠藍色。繪製時應注意這些特點和顏色的表現。

①腹部 ②翅羽 ③背羽

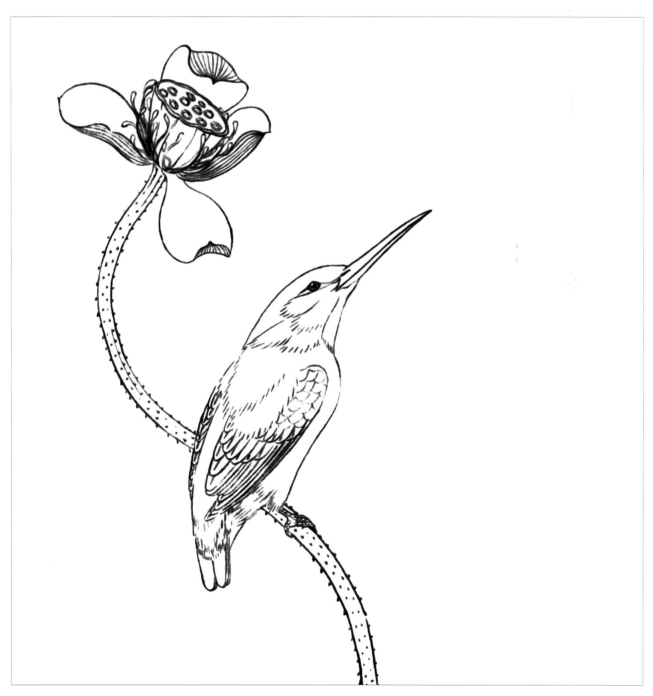

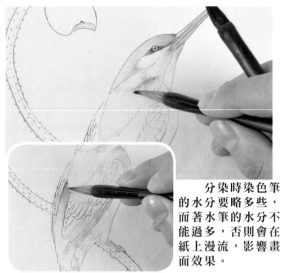

分染時染色筆的水分要略多些，而著水筆的水分不能過多，否則會在紙上漫流，影響畫面效果。

1 用中號白雲筆蘸淡墨，從翠鳥的喙頂部開始沿著喙的邊緣暈染，染翠鳥的頭部，眼睛周圍先用稍重的墨色畫出顏色，再用著水筆將顏色暈染開。

2 沿著翠鳥翅膀邊緣用蘸墨的筆畫出陰影，再用著水筆暈染開。

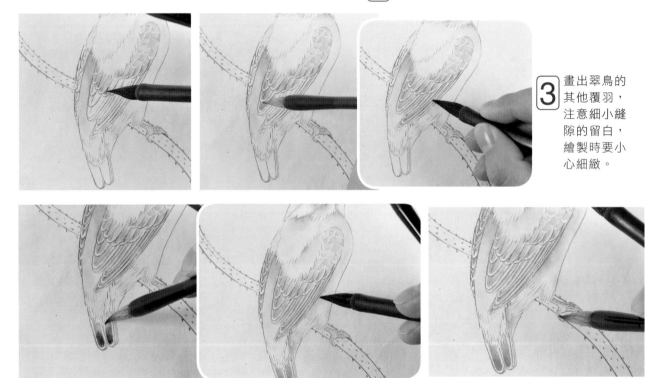

3 畫出翠鳥的其他覆羽，注意細小縫隙的留白，繪製時要小心細緻。

4 用淡墨加強翅膀各處的層次和明暗關係，使翠鳥的體積感更加明顯；接著用淡墨加強腳爪部分的體積結構，注意腳爪部分與其他部分結合處的處理。

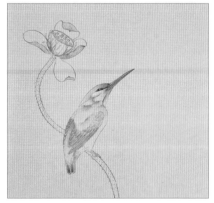

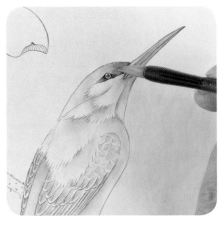

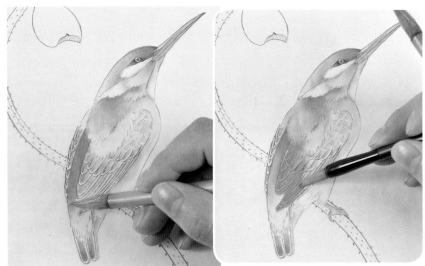

5 換取乾淨的白雲筆，蘸湖藍從翠鳥的頭部開始染色。

用顏色分染翠鳥的頭部和身體時準備兩支筆，一支蘸顏色，一支蘸清水，兩支筆交替使用。注意各部分層次的區分。

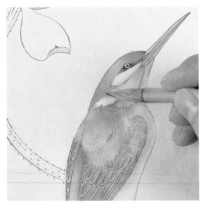

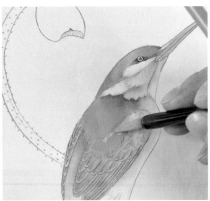

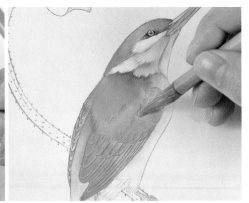

6 蘸取稍濃的顏色再次分染翠鳥的頭部和羽毛的顏色，注意各部分不同顏色的區分。

知識拓展

繪製時要結合翠鳥的特點畫各部分線條。喙部線條從尖部畫起，突出質感；胸腹部線條要柔軟而流暢；飛羽線條挺拔飄逸。抓住特點繪製才能更加呈現出翠鳥的特徵和神態。

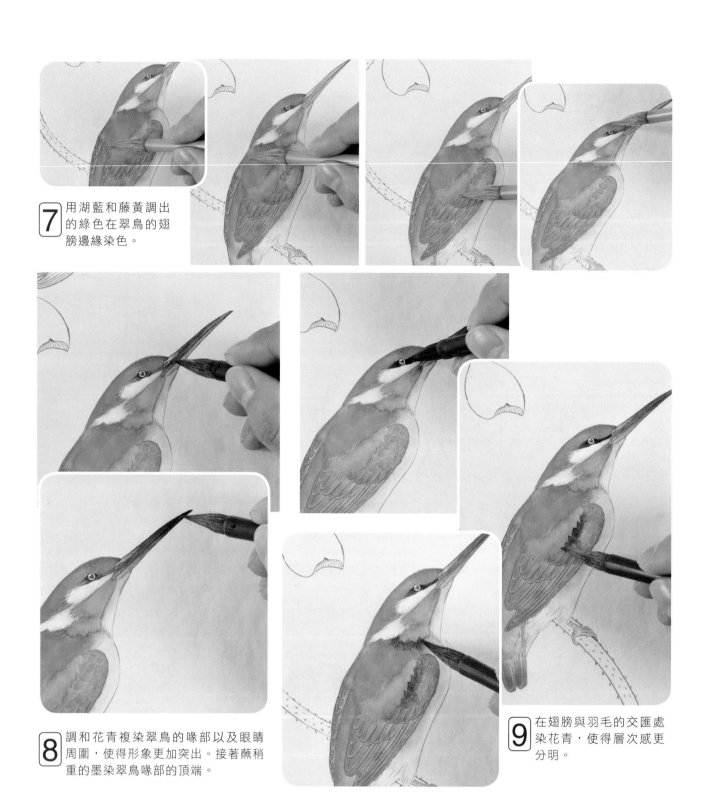

7 用湖藍和藤黃調出的綠色在翠鳥的翅膀邊緣染色。

8 調和花青複染翠鳥的喙部以及眼睛周圍,使得形象更加突出。接著蘸稍重的墨染翠鳥喙部的頂端。

9 在翅膀與羽毛的交匯處染花青,使得層次感更分明。

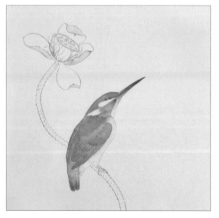

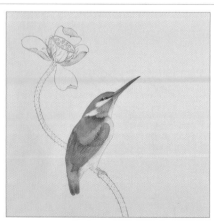

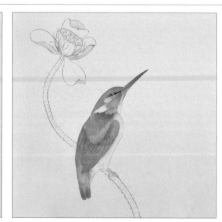

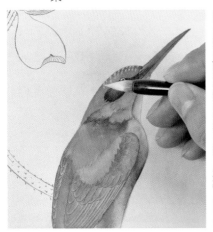
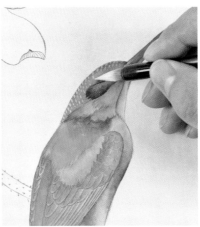

10 蘸取硃磦染翠鳥的眼睛下部和胸腹部。記得用著水筆及時暈染。

11 用小號勾勒筆蘸鈦白勾畫頭部及翅膀的花紋。

繪製好翠鳥的基本顏色之後，仔細觀察翠鳥的外部形態，畫出表面的花紋，使得形象更加突出、鮮明。

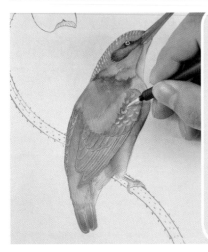
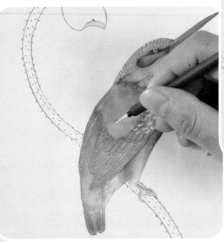

12 繼續用小號勾勒筆調鈦白，勾畫羽毛表面的紋理，注意對畫面層次感的處理。

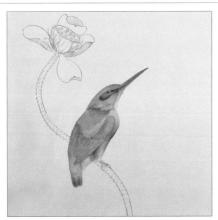
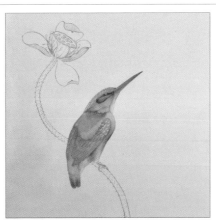
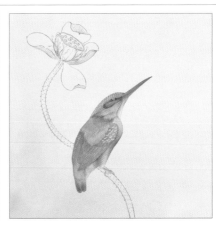

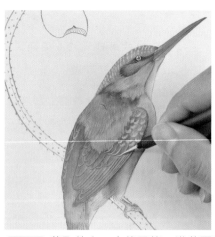 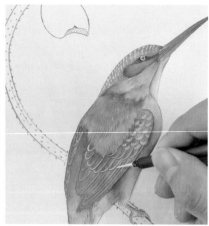 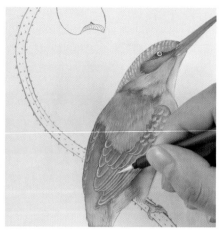

13 蘸取鈦白，中鋒用筆，沿著覆羽的邊緣勾線，使得羽毛更加逼真，有層次感。

知識拓展

14 在胸腹部絲毛時，注意顏色濃度上與翅膀部分的區分。

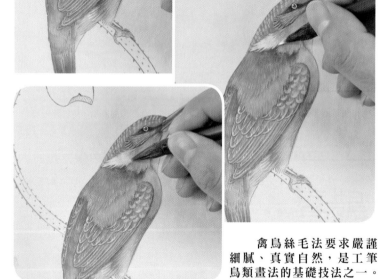

禽鳥絲毛法要求嚴謹細膩、真實自然，是工筆鳥類畫法的基礎技法之一。

> 運用絲毛法一定要切記，無論進行多少次重複的絲毛都不能將禽鳥的皮毛絲成一團，必須在每一筆之間留有空隙，這樣才能極致地表現出皮毛的質感。待所有皮毛的密度達到一定的程度時，再用顏色罩染調整，使得整個畫面完整而統一。

15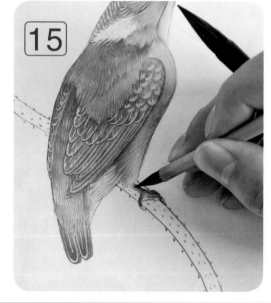

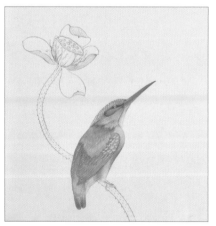 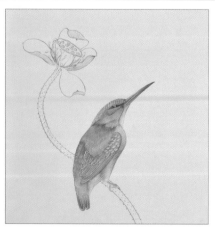 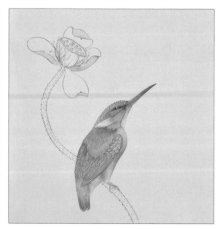

16 選用白雲筆筆尖蘸曙紅分染蓮蓬的外部。繪製時可反覆分染，直到達到預期的效果。

　　在繪製好完整的物像之後，根據畫面效果在背景部分繪製一些顏色效果，使得畫面更完整，更有意境。

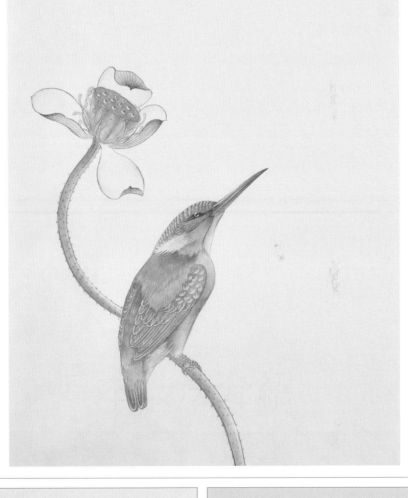

17 用藤黃加少許花青調成淡綠，畫蓮蓬的顏色，用藤黃染花蕊。

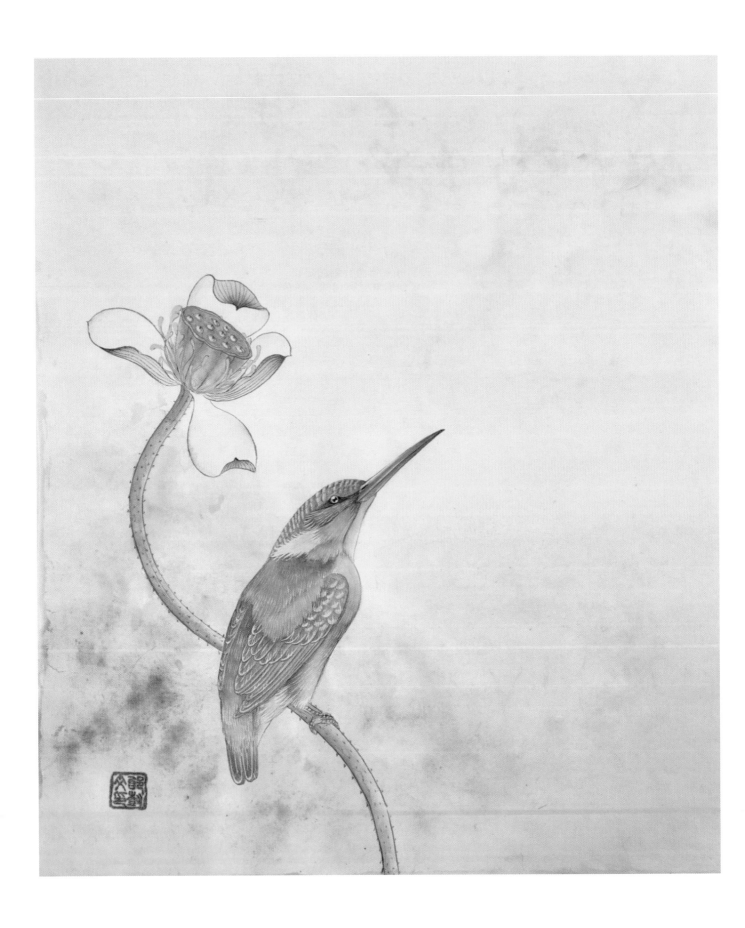

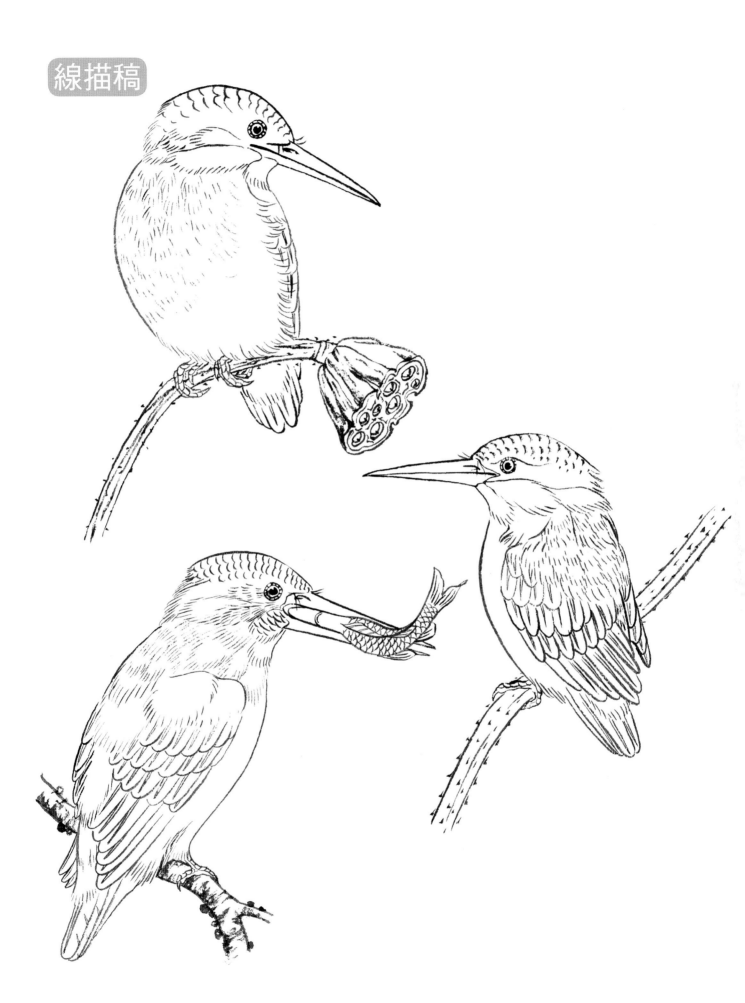

第六章

太平鳥

太平鳥全身基本呈葡萄灰褐色，頭部色深呈栗褐色，頭頂上有一細長呈簇狀的羽冠；一條黑色的貫眼紋從喙基經眼到後枕，位於羽冠兩側，在栗褐色的頭部極為醒目。頰、喉為黑色，翅具白色翼斑，特徵很明顯。

① 翅膀　② 腹部　③ 羽冠

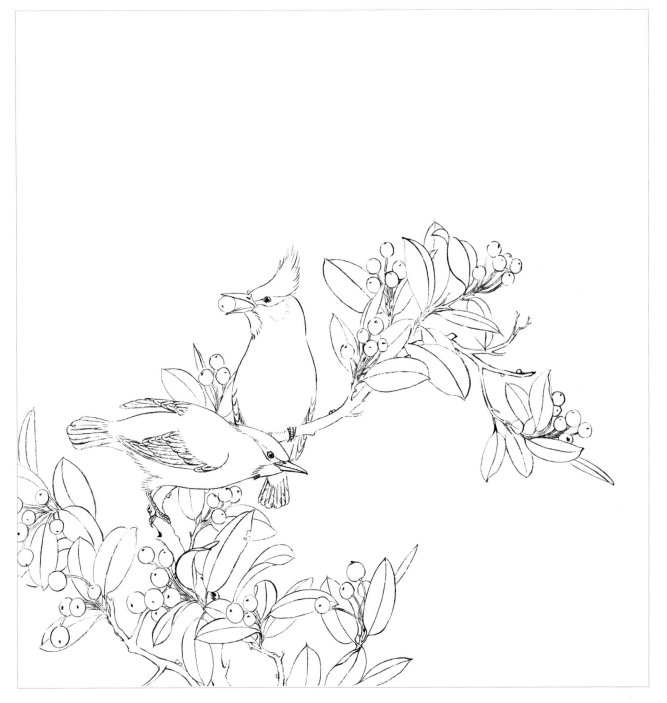

1 準備兩支筆，一支蘸墨，另一支蘸清水，分染太平鳥的頭頂、頦和喉部。

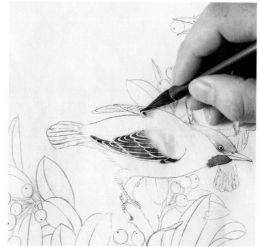

2 用蘸墨的筆染翅膀，注意翅膀各個部分的層次變化和濃淡關係的處理。

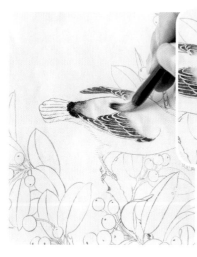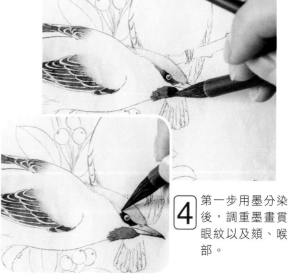

3 用淡墨染太平鳥的尾部、背部和喙，合理漸層，呈現出體積感。

4 第一步用墨分染後，調重墨畫貫眼紋以及頦、喉部。

　　分染是為了將平面的線描按照其結構、紋理用色或者墨渲染出一定的層次和體積關係。

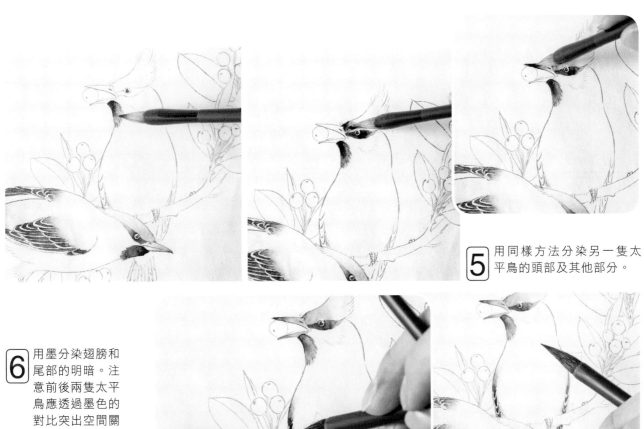

5 用同樣方法分染另一隻太平鳥的頭部及其他部分。

6 用墨分染翅膀和尾部的明暗。注意前後兩隻太平鳥應透過墨色的對比突出空間關係。

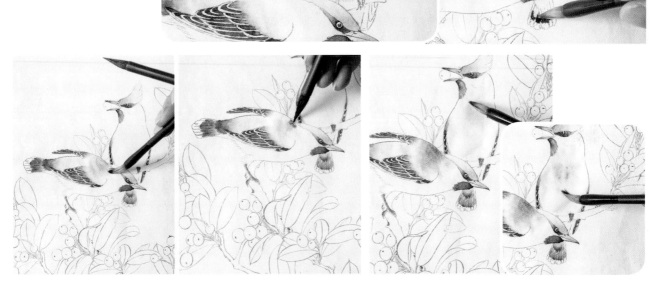

7 為畫面中兩隻太平鳥的背部和腹部染色，墨色要結合太平鳥的體積進行合理的漸層。因為太平鳥的胸腹部為白色，因此分染時用淡墨畫出結構即可。

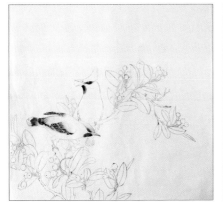
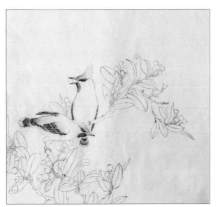
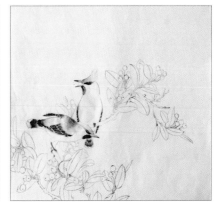

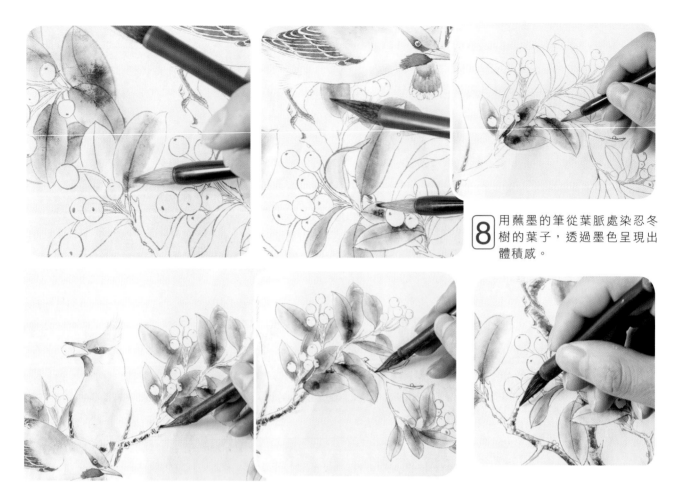

8 用蘸墨的筆從葉脈處染忍冬樹的葉子，透過墨色呈現出體積感。

9 筆尖蘸稍乾的墨，皴擦忍冬樹的枝幹，注意對其明暗關係進行不同方式的處理。

太平鳥以植物性食物為主，主要以果實為食物，如薔薇果、忍冬樹的漿果。因此在繪製太平鳥時常用忍冬樹來作為畫面中的配景。

10 調重墨，在忍冬樹葉子交接處分出明顯的分界線，呈現出葉子的前後空間關係。

用墨分染基本結束
後，調赭石染太平
鳥的喙部。

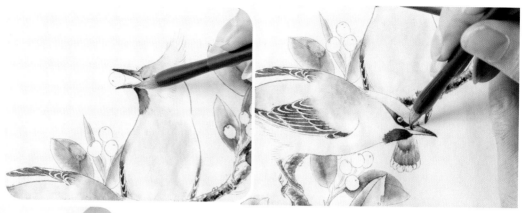

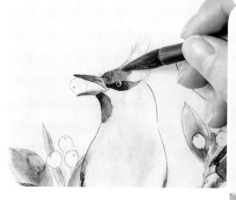

12 調淡赭石，從太平鳥的頭頂
開始染色，注意頭頂羽冠的
顏色層次。

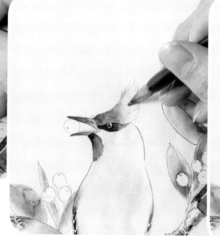

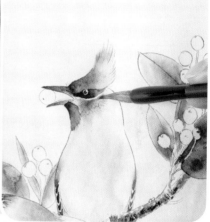

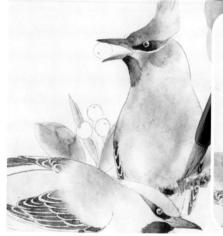

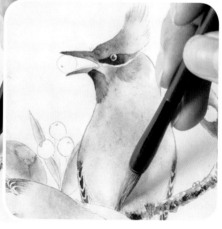

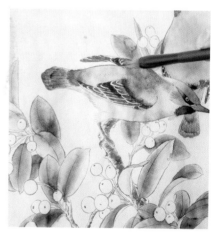

13 調赭石和硃磦分別染太平鳥腹部的顏色，注意體積感的表現；接著用同樣的方法調硃磦和淡墨染另一隻太
平鳥的頭頂和胸腹部。

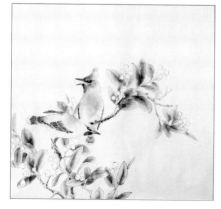

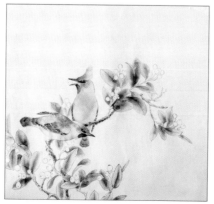

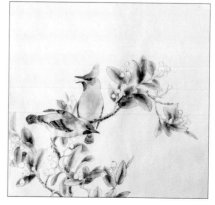

14 調曙紅，在翅膀處染色，注意層次的處理要自然。

 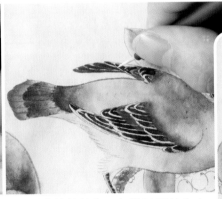 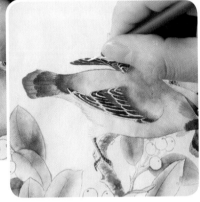

15 調鈦白用小號勾勒筆中鋒運筆，在羽毛的邊緣染色，勾勒時要結合太平鳥的身體結構特點。

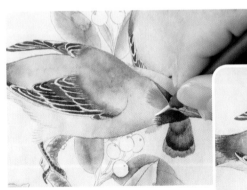

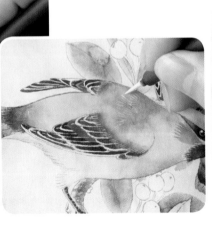 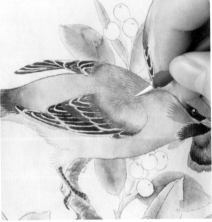

16 開始在頷、喉部及翅膀部分絲毛。絲毛時應結合太平鳥的結構特點。

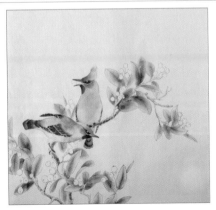 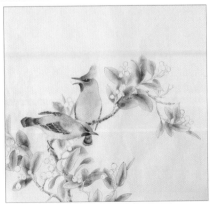 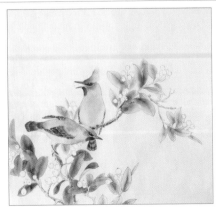

知識拓展

工筆畫有很多種不同的染法，繪製時應根據畫面需要靈活使用。

分染時要注意體積感不要太強烈，一般以染勻、層次自然為宜，需要控制好著色筆和著水筆中水分的多少。

17 用花青和藤黃調成綠色，統染忍冬樹的葉子。筆中的水分可稍多一些；接著調少許曙紅在葉子邊緣接染，呈現出葉子老舊的質感。

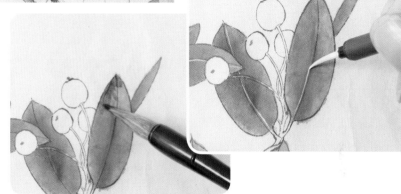

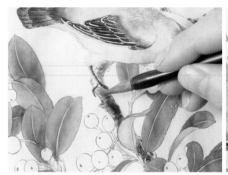
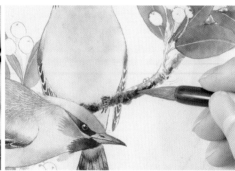

18 調淡赭石，統染忍冬樹的枝幹，筆中的水分可稍多一些。

19 調和曙紅，染忍冬樹的果實，注意前後顏色的濃淡要有區分，以呈現出前後的空間感。

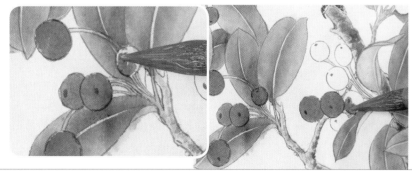

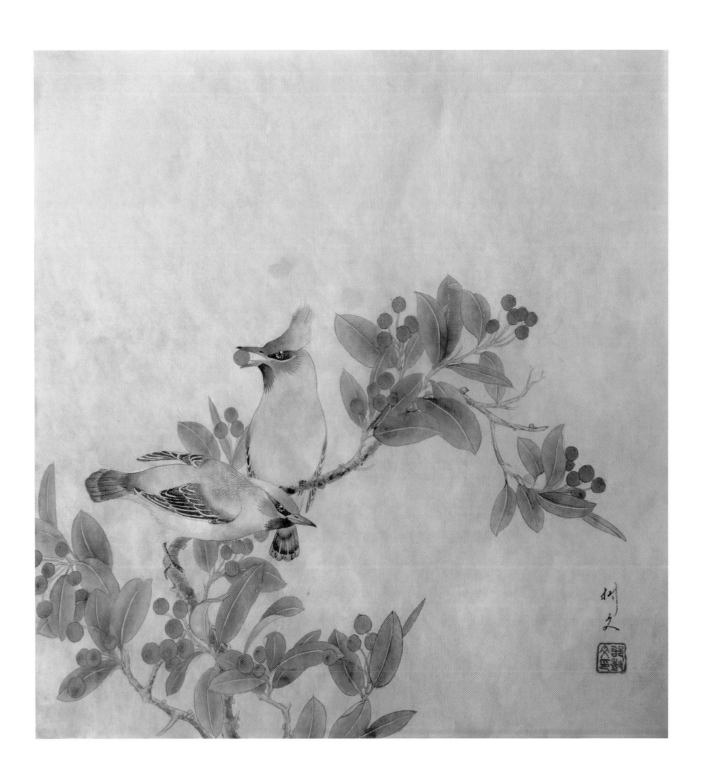

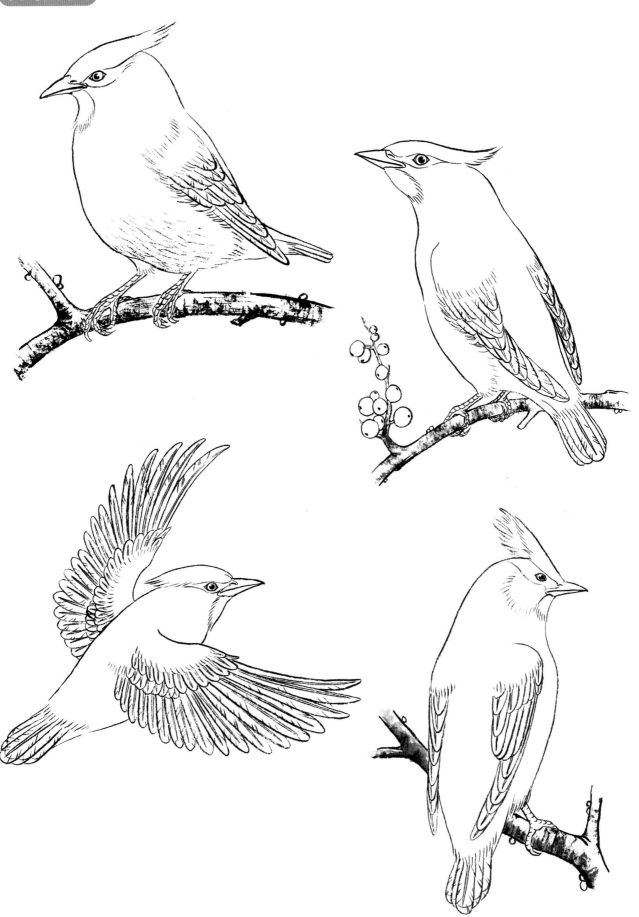

第七章

黃鸝鳥

黃鸝鳥整體呈金黃色，背部稍有綠色。眼睛周圍有一道寬闊的黑紋，兩翅和尾部也大多呈黑色。虹膜血紅色，喙峰粉紅色，腳為鉛藍色。黃鸝鳥不但羽翼華麗，鳴聲也悅耳動聽。

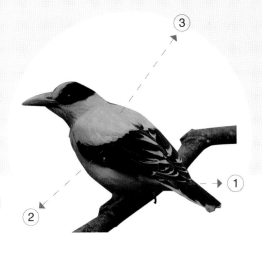

① 尾羽　② 翅羽　③ 背羽

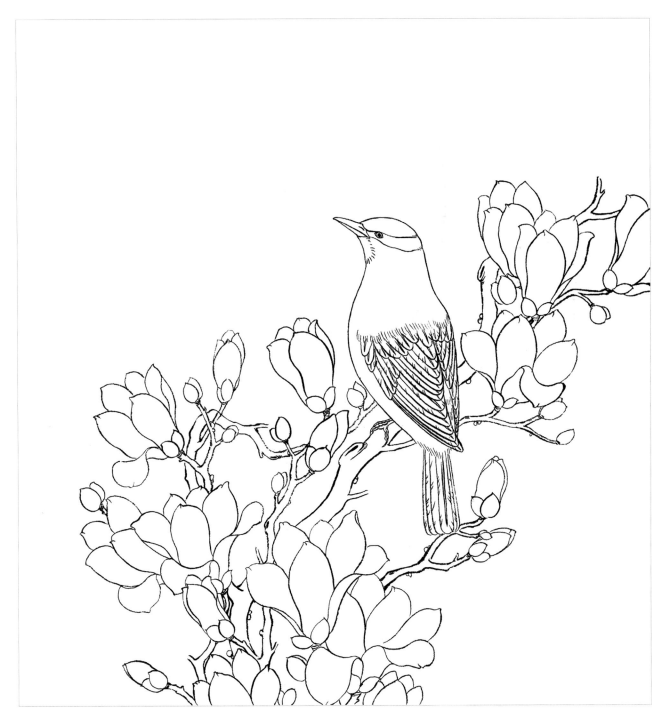

1 用中號白雲筆調硃砂，從喙根部開始染色，注意層次要自然柔和。

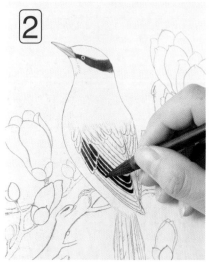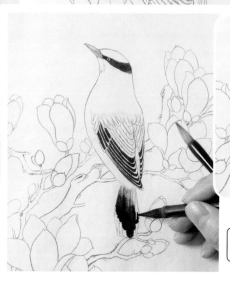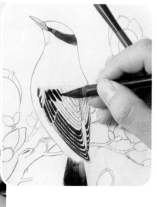

3 黃鸝鳥的兩翅大部分呈黑色，染色時要注意翅膀層次的區分。

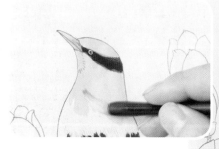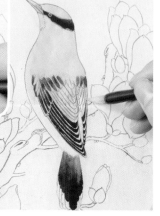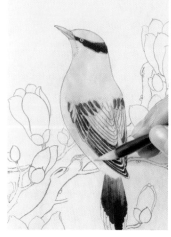

4 染完黃鸝鳥翅膀的黑色部分之後，換另一支筆蘸藤黃，染黃鸝鳥身體的顏色。

黃鸝鳥整體呈金黃色，用藤黃染色時顏色濃度可稍大一些，但是應注意保留黃鸝鳥形體的墨線。

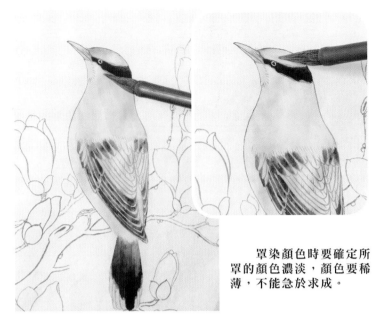

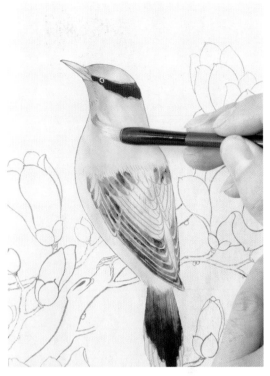

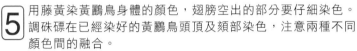

罩染顏色時要確定所罩的顏色濃淡，顏色要稀薄，不能急於求成。

5 用藤黃染黃鸝鳥身體的顏色，翅膀空出的部分要仔細染色。調硃磦在已經染好的黃鸝鳥頭頂及頦部染色，注意兩種不同顏色間的融合。

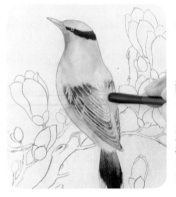

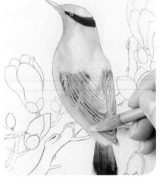

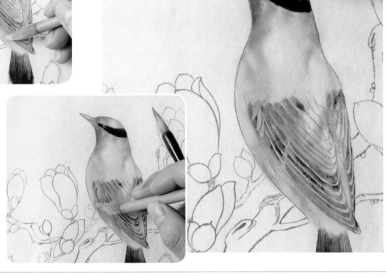

知識拓展

用重墨填染初級飛羽、小翼羽和尾羽，注意留出尾羽尖端的黃色區域及次級飛羽、大覆羽內側的黑色區域，要注意即使是黑色也要有變化，羽尖用墨稍重，到羽根部的時候要漸淡。

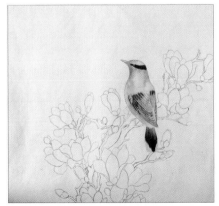

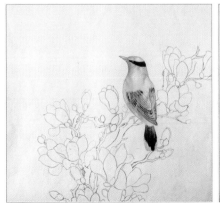

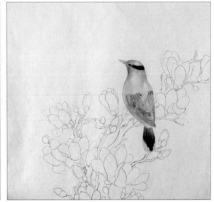

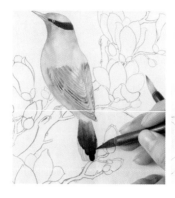
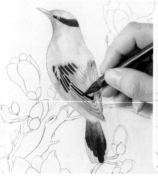
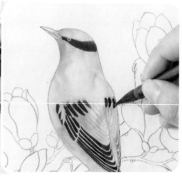

6 罩染完整體的黃色之後，調重墨繼續分染翅膀的黑色部分。

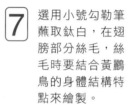

7 選用小號勾勒筆蘸取鈦白，在翅膀部分絲毛，絲毛時要結合黃鸝鳥的身體結構特點來繪製。

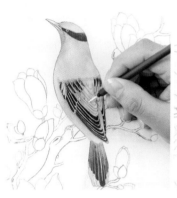
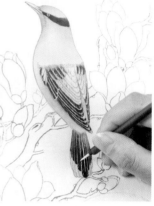
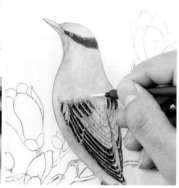

知識拓展

　　工筆畫除了用勾勒筆絲毛法之外，還有破筆絲毛法。破筆絲毛法講究的是每一筆上下左右的銜接，每一筆都是由上一筆中畫出，由淺到深地把顏色畫上去。

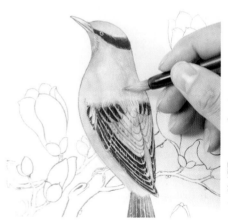
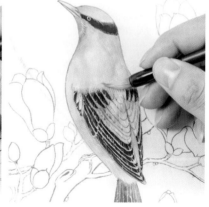
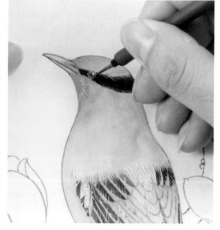

8 染色基本結束之後，觀察整個畫面，對不足之處加以補充；接著調胭脂畫黃鸝鳥的眼睛，注意留出高光的位置，使眼睛看起來更有神。

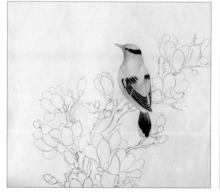
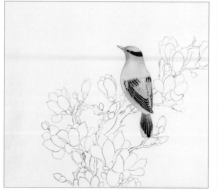
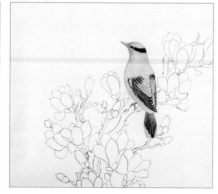

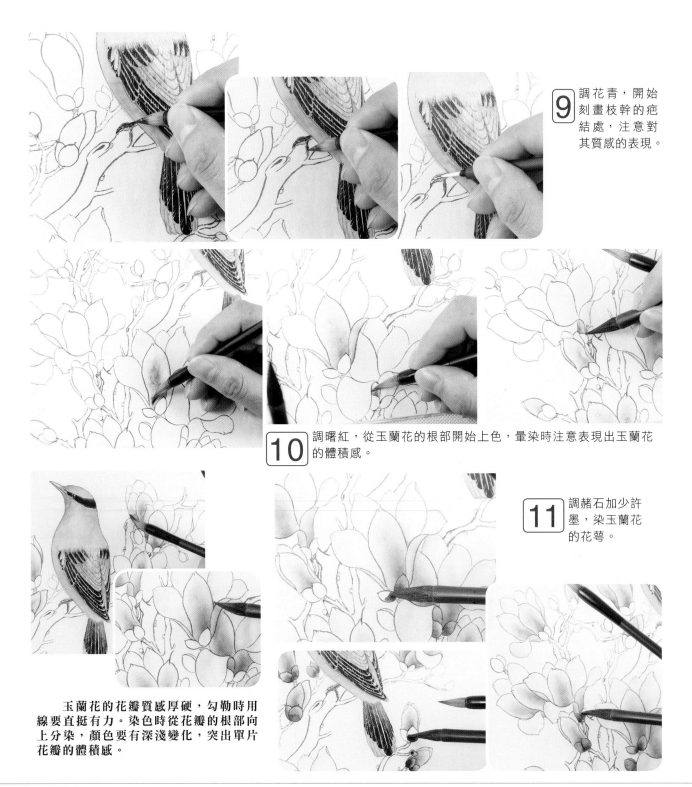

9 調花青，開始刻畫枝幹的疤結處，注意對其質感的表現。

10 調曙紅，從玉蘭花的根部開始上色，暈染時注意表現出玉蘭花的體積感。

11 調赭石加少許墨，染玉蘭花的花萼。

　　玉蘭花的花瓣質感厚硬，勾勒時用線要直挺有力。染色時從花瓣的根部向上分染，顏色要有深淺變化，突出單片花瓣的體積感。

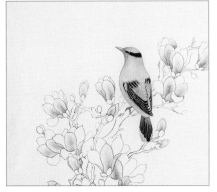
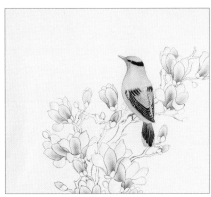
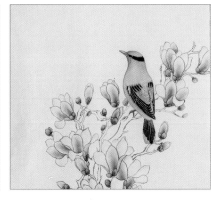

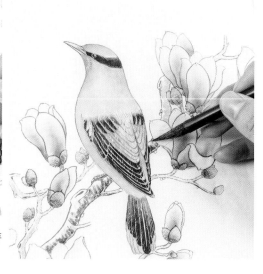

12 調淡墨，筆中水分可少些，開始皴擦玉蘭花枝幹。繪製時注意結合枝幹的明暗關係。

13 調淡赭石，罩染玉蘭花枝幹的顏色。

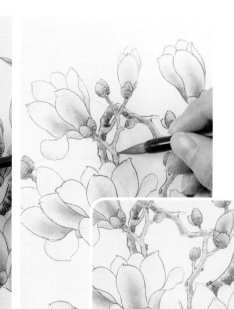

知識拓展

　　開合是指畫面構圖的完整統一。門窗有開關，故事有始末，文章有開頭結尾，畫畫同樣有起有結。有的畫使人感到沒有畫完，這就是沒有「合」。所以，無論大構圖還是小構圖，都要處理好開合關係，使畫面能達到完整統一的效果。切忌有頭無尾，半途而廢。

14 調花青，點畫玉蘭花枝幹的苔點，完成畫面的繪製。

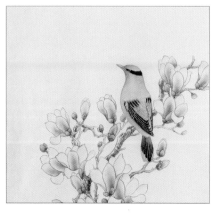
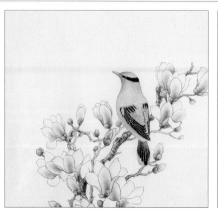
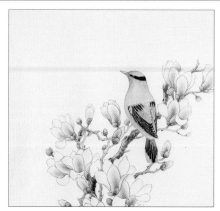

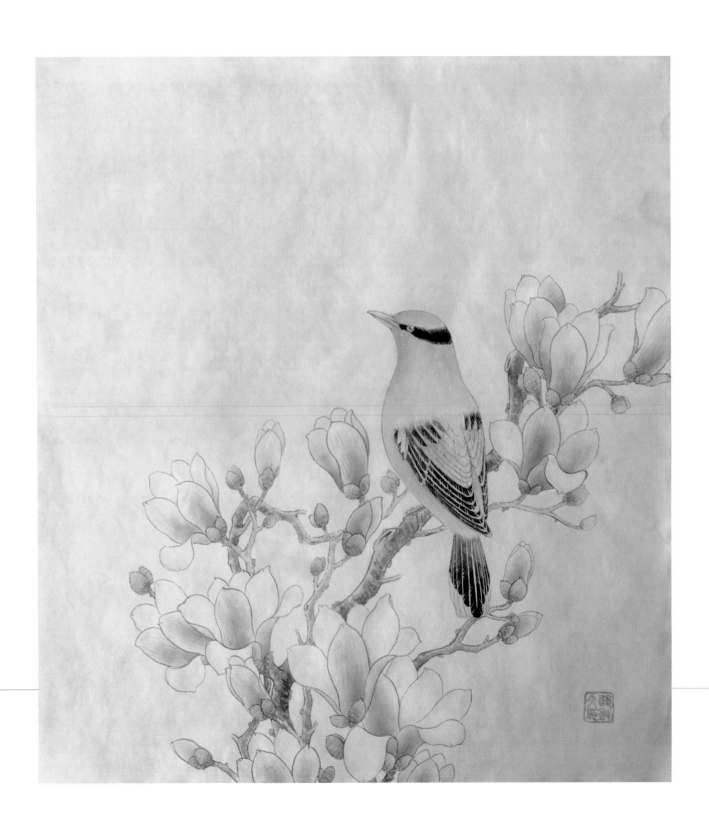

線描稿

第八章

蠟嘴雀

蠟嘴雀

蠟嘴雀的頭頂和臉部為黑色，從頭頂到腦後的羽色
層次逐漸加深，背部的棕色與臉部的顏色形成一定的反
差；翅膀處為深藍色。繪製時應注意這些特點的表現。

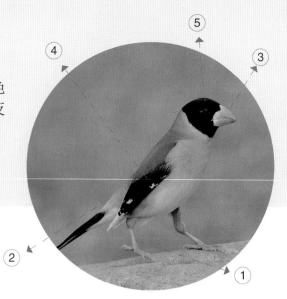

① 爪子　② 尾羽　③ 嘴巴

④ 翅膀　⑤ 眼睛

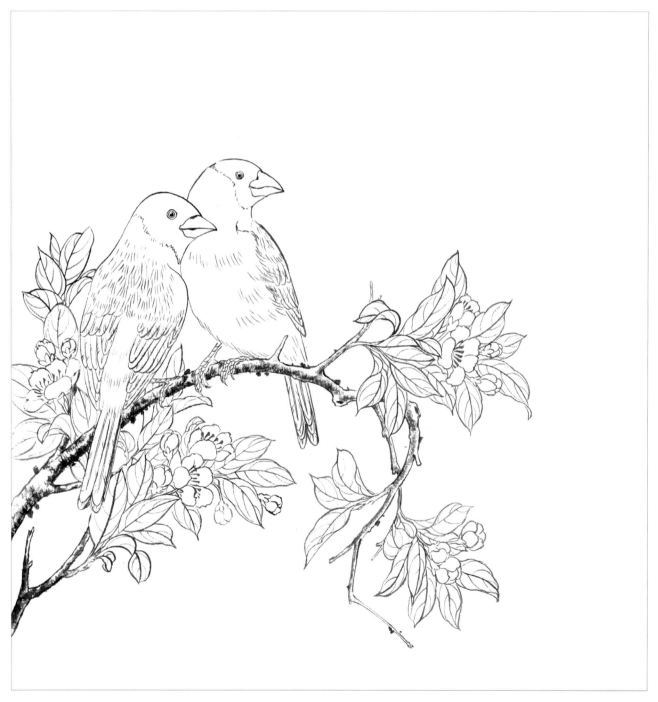

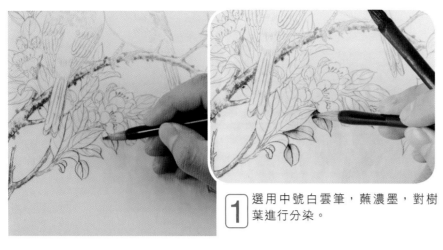

1 選用中號白雲筆，蘸濃墨，對樹葉進行分染。

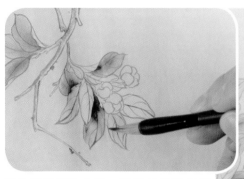
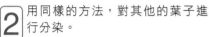
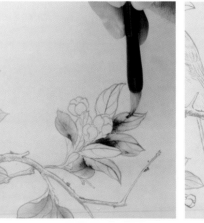
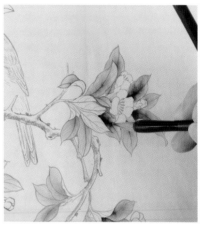

2 用同樣的方法，對其他的葉子進行分染。

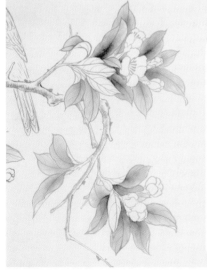

知識拓展

分染的具體方法是手拿兩支筆，一支蘸顏色，一支蘸清水，先用著色筆上色，再用著水筆暈開，要不露筆痕，層次自然，由濃至淡，渲染得越均勻越好。一般在繪製物體的明暗並渲染其結構時使用。

3 蘸濃墨，對葉子的暗部進行接染，增強明暗對比。

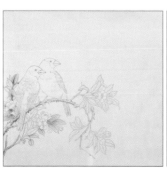

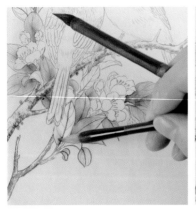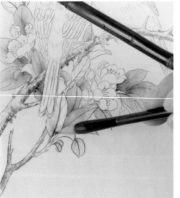

4 進一步深化畫面的細節，蘸清水對墨色進行暈染，注意明暗面的區分。

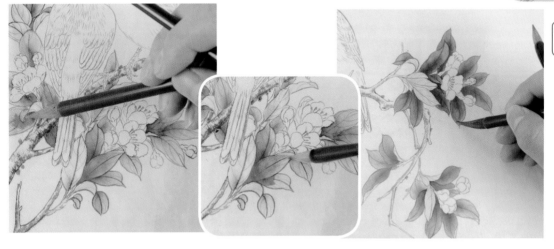

5 用花青以及藤黃調合，染葉子的顏色。

6 蘸赭石，對花葉的瓣尖進行接染，兩種顏色之間的層次要自然。

對瓣尖進行接染時，應趁畫面未乾的時候進行，使二者的顏色更容易融合。

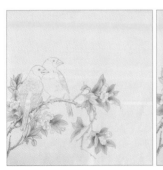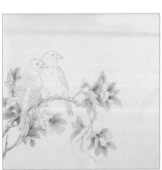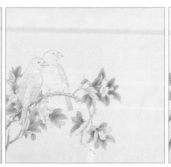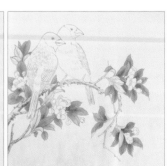

66

7 蘸藤黃，對葉子的背面進行分染，顏色由暗面到亮面漸層，應逐漸變亮。

9 蘸大紅加水的調和色，為嫩葉的葉尖上分染顏色。

8 繼續對其他葉子背面進行分染，接著進一步深化畫面的細節。

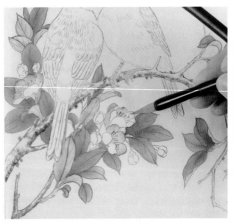

10 蘸大紅和水的調和色，對花瓣進行分染；花瓣邊緣的顏色應稍重一些，以增強明暗對比。

11

蘸藤黃，為花蕊分染顏色。接著蘸花青以及藤黃的調和色，對花瓣的背面進行分染。

 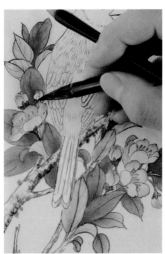

12 調赭石和少許的墨為花托染色，花蕊部分用著色筆染色，接著用著水筆暈染。

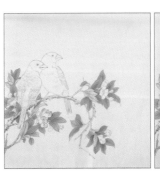 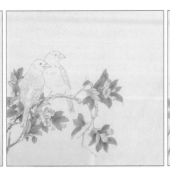 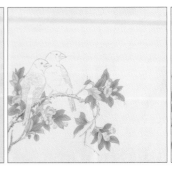 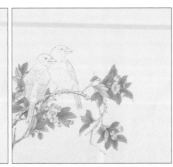

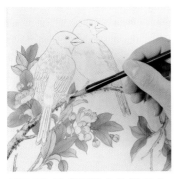

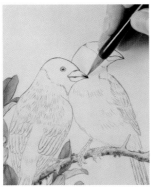

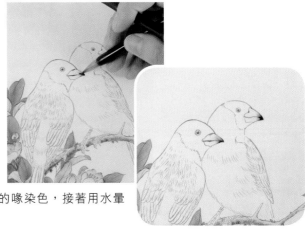

13 用赭石和水的調和色為枝幹染色。

14 蘸濃墨，為蠟嘴雀的喙染色，接著用水暈染開。

為頭部染色時，先蘸濃墨平塗，接著蘸清水順著頭部的結構將墨色暈染開，注意對水分的掌握。

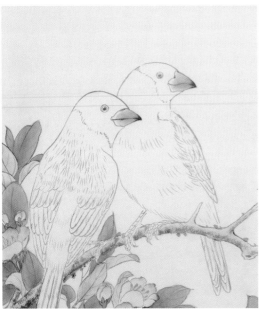

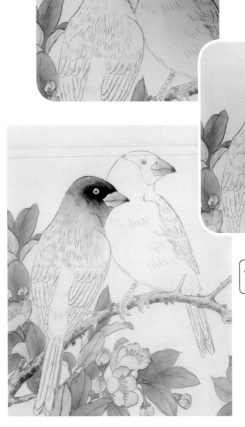

15 蘸藤黃，為蠟嘴雀的嘴染色，注意與墨色之間的顏色層次。

16 蘸水和墨的調和色，為蠟嘴雀的頭部染色，眼睛周圍的墨色應稍重一些，往外擴散並逐漸減淡。

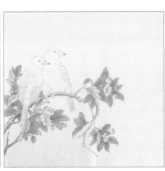

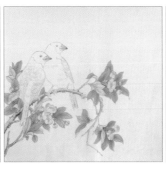

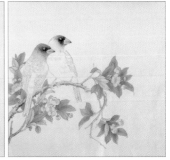

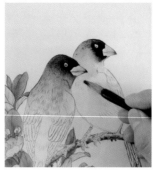

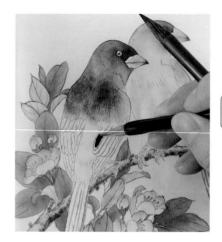

17 調淡墨，在蠟嘴雀的上半身進行平塗。

18 蘸濃墨，對蠟嘴雀進行第二次的分染，要區分明暗面。

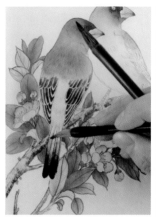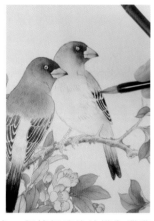

19 用花青和墨的調和色，根據翅膀的結構為蠟嘴雀的翅膀和尾羽染色。

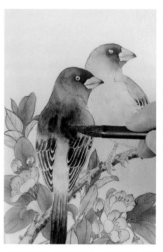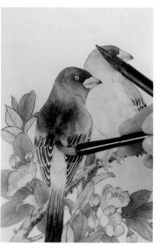

20 用赭石為蠟嘴雀的背部進行分染，接著用水暈染開，注意對水分的掌握。

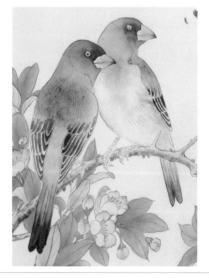

對蠟嘴雀的背部用水暈染時，應順著背部的結構暈染，接著再整體觀察畫面，在不足之處反覆染色，直到達到想要的畫面效果。

21 蘸赭石和硃砂的調和色為蠟嘴雀的爪子染色。

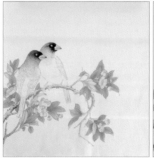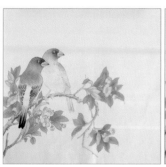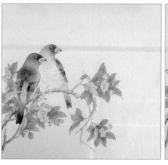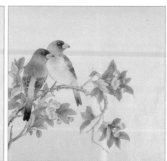

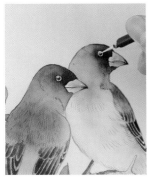 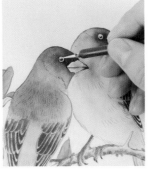

22 換用小號勾勒筆，蘸鈦白，勾畫出蠟嘴雀眼睛的輪廓。

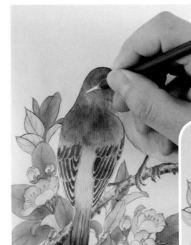 23 調鈦白，對左邊蠟嘴雀的背部進行絲毛。

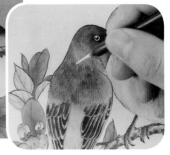

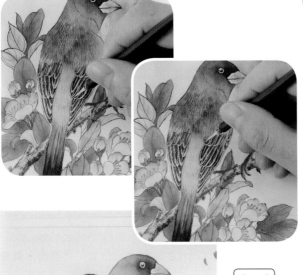

知識拓展

　　工筆禽鳥的羽毛繪製有很多種不同的技法。用長鋒勾勒筆蘸鈦白，依照羽毛的走向一根一根地逐步畫出，這種方法叫絲毛法。此法細膩嚴謹，是工筆鳥類畫法的基本技巧。

24 繼續用鈦白對左邊蠟嘴雀的翅膀和尾羽進行絲毛，用筆要肯定，不可拖泥帶水。

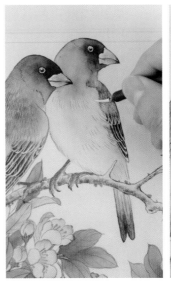 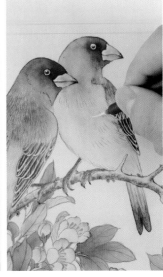

25 用同樣的方法對右邊的蠟嘴雀進行絲毛。

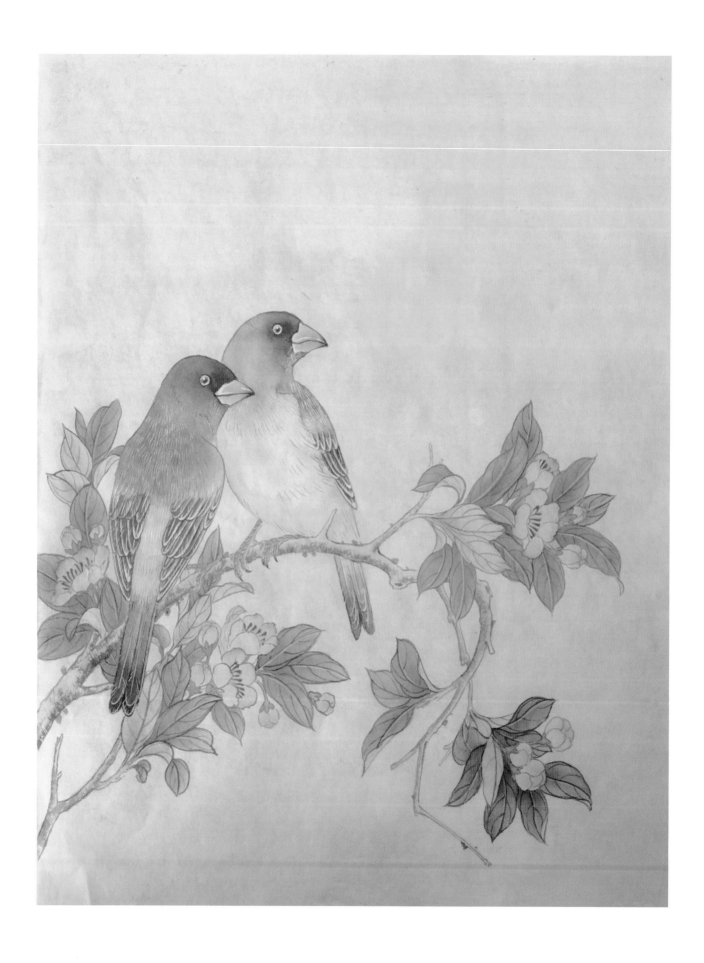

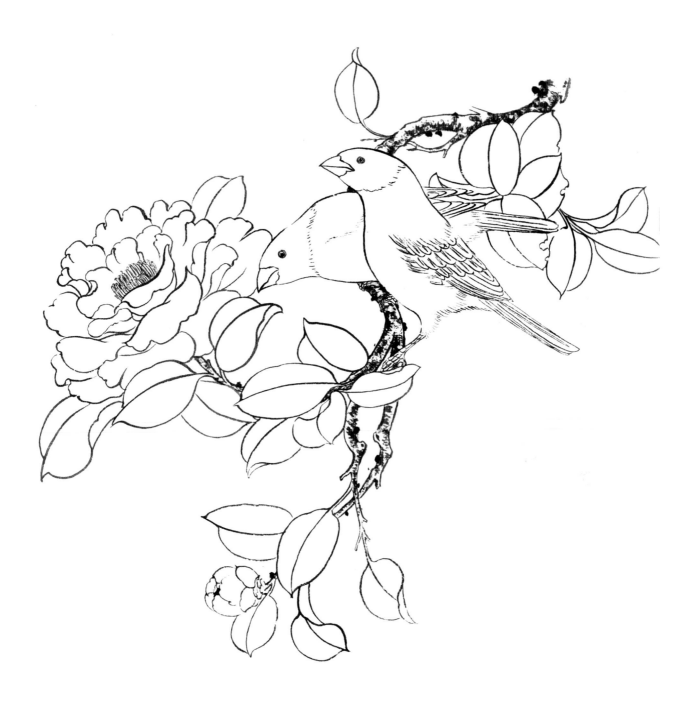

第九章

綬帶鳥

綬帶鳥的身形優美，羽色漂亮，中等體型，共有兩種色型；頭為深藍黑色，冠羽顯著。雄鳥易辨，有一對中央尾羽，像綬帶一樣，長達 25 釐米。鳴聲清脆響亮，特別是在清晨更加悅耳動聽。雄鳥的兩根中央尾羽甚為透明，是著名的觀賞鳥。繪製時應抓住這些特點表現。

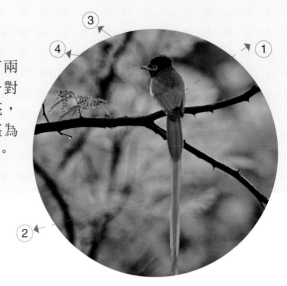

① 翅膀　② 尾羽　③ 眼睛

④ 喙

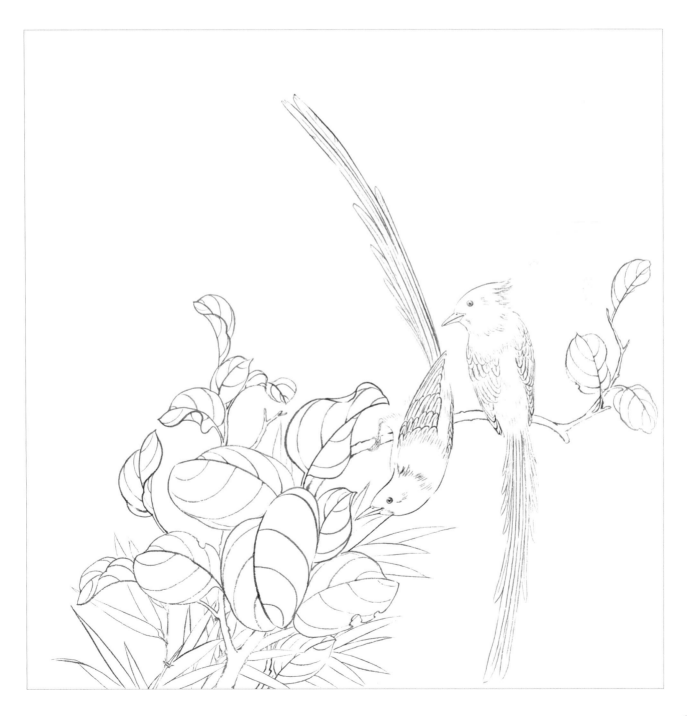

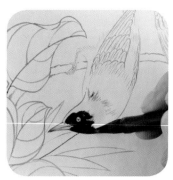

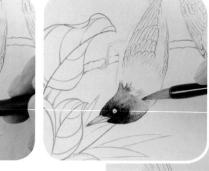

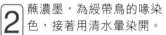

1 在勾好的線稿上用兩支白雲筆分染綏帶鳥的頭部，注意對邊緣處的層次處理。

　　為綏帶鳥的頭部分染顏色時，應根據頭部的結構來分染，使結構更加明確，不可隨意塗抹。

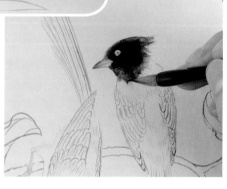

2 蘸濃墨，為綏帶鳥的喙染色，接著用清水暈染開。

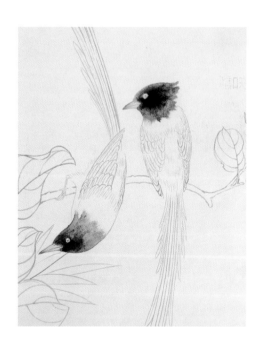

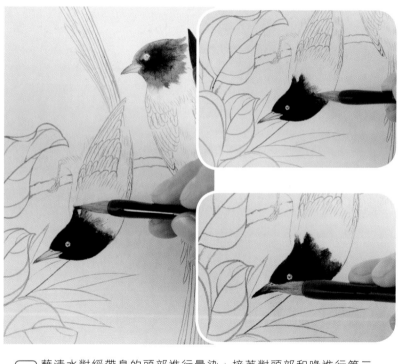

3 蘸清水對綏帶鳥的頭部進行暈染，接著對頭部和喙進行第二次分染。

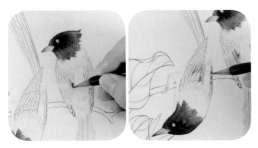

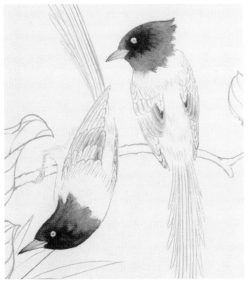

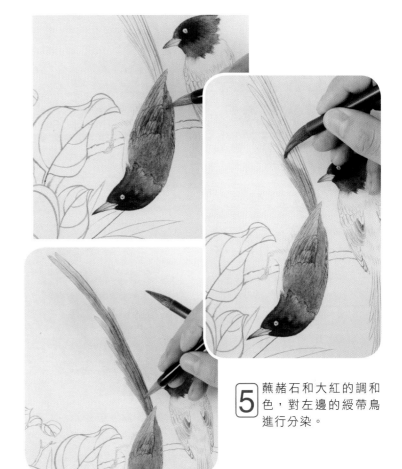

④ 蘸淡墨,對綬帶鳥羽毛的暗面進行染色,增強明暗對比。

⑤ 蘸赭石和大紅的調和色,對左邊的綬帶鳥進行分染。

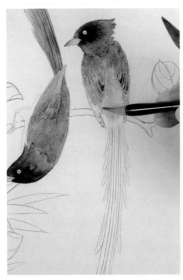

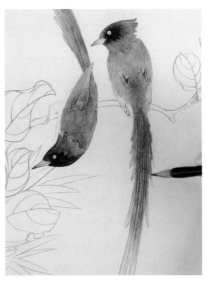

知識拓展

工筆畫中,對禽鳥進行分染時,應順著禽鳥的基本結構進行,除了用筆要細膩,同時還要注意顏色濃淡、深淺的變化,以表現出羽毛的層次感,使畫面更加一目瞭然。

⑥ 用赭石和大紅的調和色對右邊的綬帶鳥進行分染,注意顏色的層次處理。

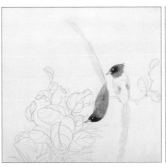

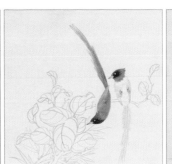

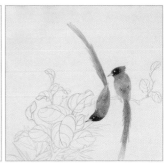

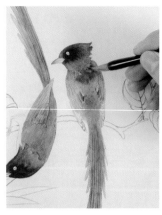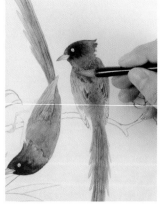

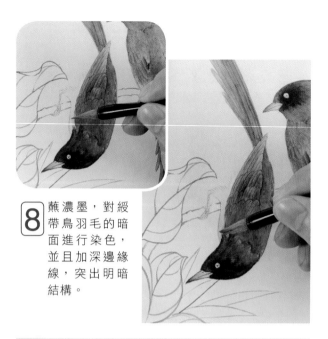

7 用赭石和大紅的調和色，對綬帶鳥進行第二次分染，深化綬帶鳥的結構。

8 蘸濃墨，對綬帶鳥羽毛的暗面進行染色，並且加深邊緣線，突出明暗結構。

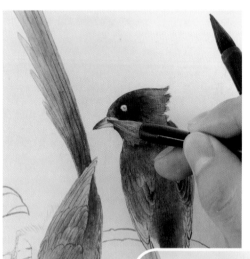

對綬帶鳥的上色基本結束後，整體觀察畫面，在不足之處反覆染色，直到達到想要的畫面效果。

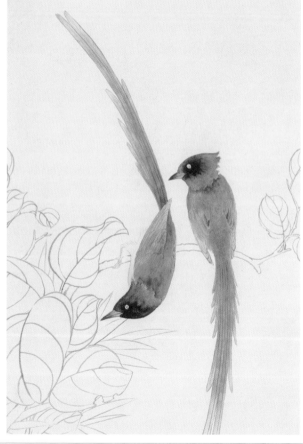

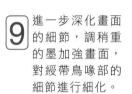

9 進一步深化畫面的細節，調稍重的墨加強畫面，對綬帶鳥喙部的細節進行細化。

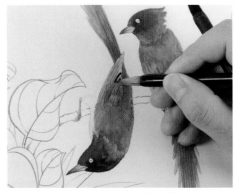 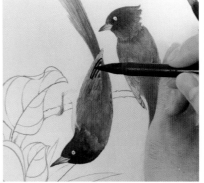 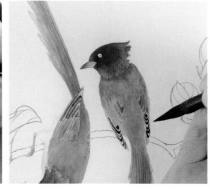

10 調花青和淡墨，對綬帶鳥的頭頂進行染色，接著勾畫出翅膀的深色部分。

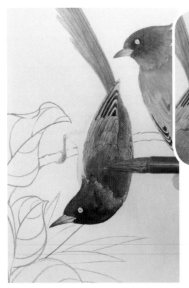 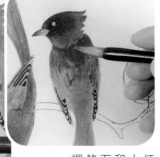

11 調赭石和大紅色，再次對綬帶鳥的背部進行分染。

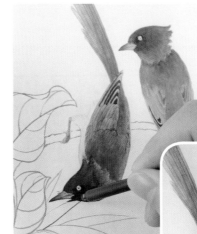

12 調花青和淡墨，再次分染綬帶鳥的頭部，深化頭部和喙的細節。

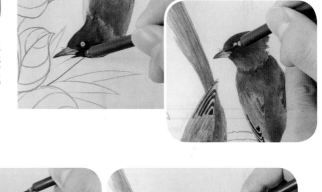

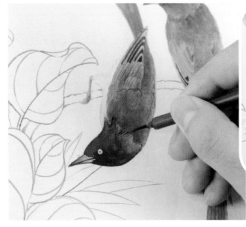 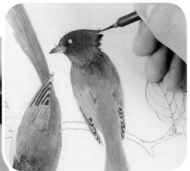 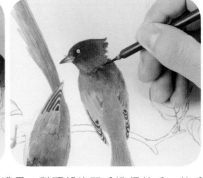

13 換用小號勾勒筆，蘸濃墨，對頭部的羽毛進行絲毛。絲毛時要留有空隙，使畫面有透氣感。

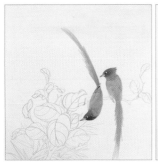 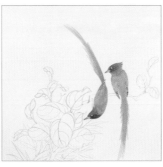 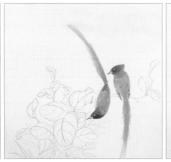 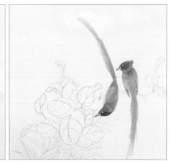

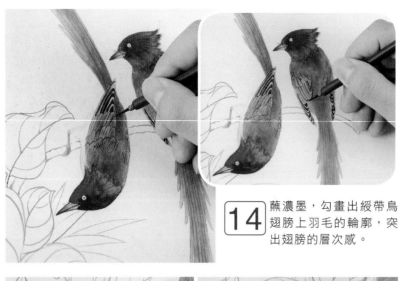
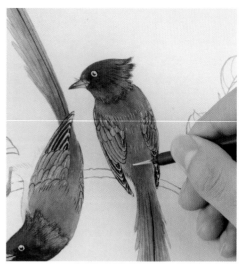

14 蘸濃墨，勾畫出綬帶鳥翅膀上羽毛的輪廓，突出翅膀的層次感。

15 蘸濃墨，對葉片的暗部進行染色。

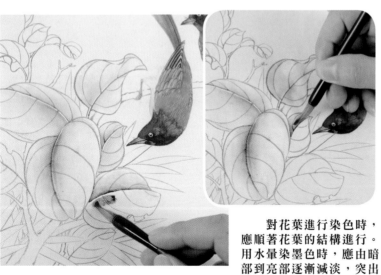

　　對花葉進行染色時，應順著花葉的結構進行。用水暈染墨色時，應由暗部到亮部逐漸減淡，突出明暗結構。

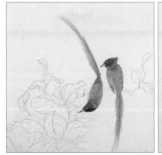
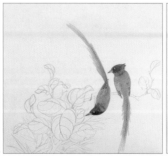
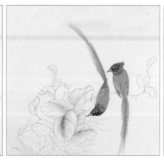
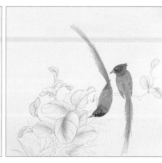

16 調大紅和少許赭石為葉片染色,接著再蘸草綠和藤黃的調和色對葉片的根部進行分染。

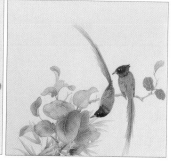

17 蘸藤黃為葉片的亮面進行染色,接著用大紅對葉片的背面進行染色。

畫枝幹時,筆應稍微乾一些,順著畫枝幹的結構擦出花梗質感。

18 蘸稍重一些的墨和赭石的調和色,側鋒用筆,對枝幹進行皴擦。

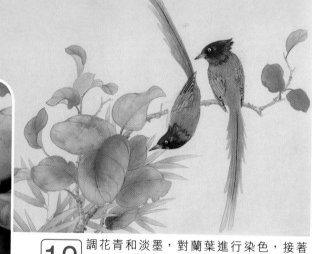

19 調花青和淡墨,對蘭葉進行染色,接著蘸草綠和少許藤黃對蘭葉進行罩染。

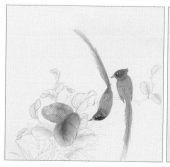
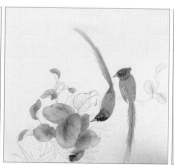
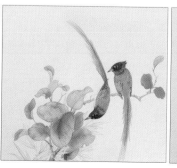

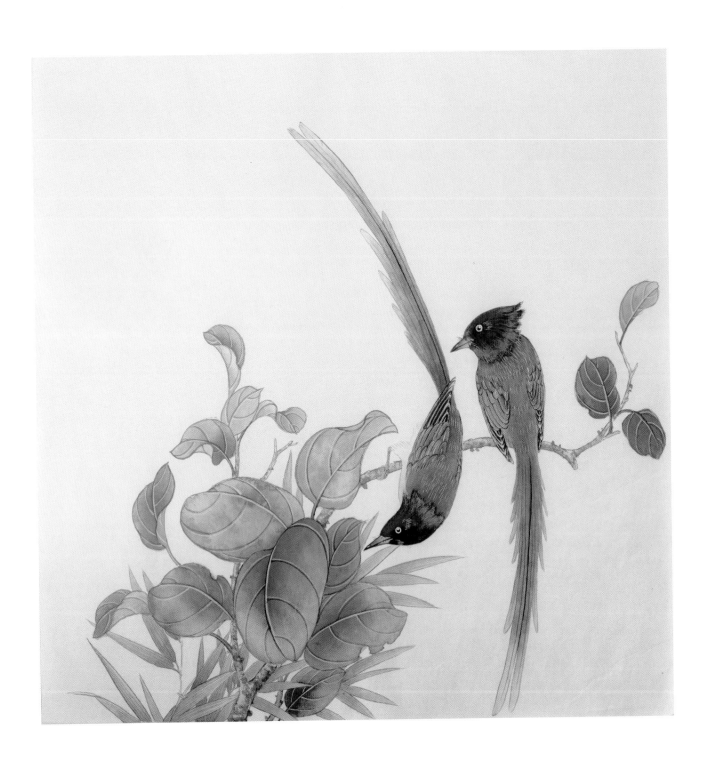

第十章

鸚鵡

鸚鵡

鸚鵡的趾型是兩趾向前，兩趾向後，特別適合抓握；
另外，鸚鵡的喙在啄東西時強勁有力，可以食用硬殼果。
繪製時應抓住這些特點，特別是對鸚鵡喙的表現。

① 翅膀　② 尾羽　③ 喙

1 在勾好的線稿上用兩支白雲筆分染鸚鵡的喙部,注意對邊緣處的層次處理。

2 蘸草綠加藤黃的調和色,為鸚鵡頭頂進行分染。

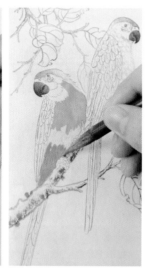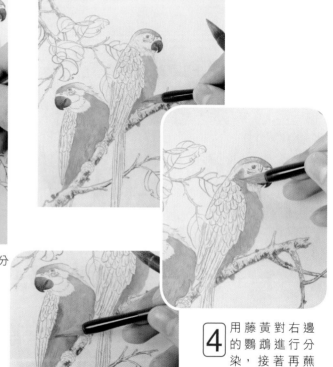

3 蘸藤黃,對左邊鸚鵡的喙進行分染,靠近尾巴的部分用藤黃和少許大紅色的調和色進行分染。

知識拓展

分染的具體方法是手拿兩支筆,一支蘸顏色,一支蘸清水,用著色筆上色之後,再用著水筆暈開,要不露筆痕,層次自然,由濃至淡,渲染得越均勻越好。

4 用藤黃對右邊的鸚鵡進行分染,接著再蘸大紅對腹部暗面進行分染。

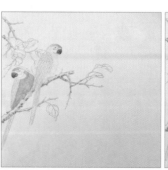

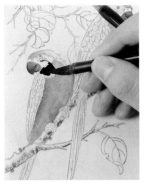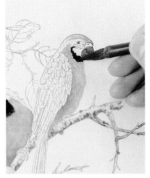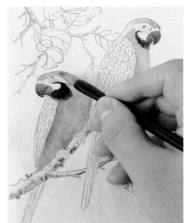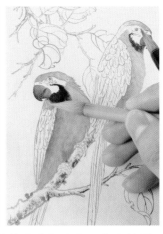

⑤ 蘸濃墨和水的調和色,對鸚鵡下巴進行分染,注意對水分的掌握。

⑥ 蘸湖藍和少許鈦白的調和色,為左邊鸚鵡的頸部和背部分染。

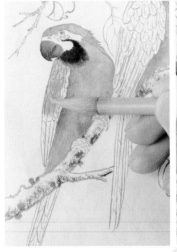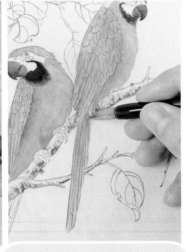

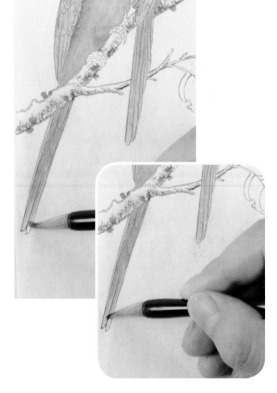

⑦ 為左邊的鸚鵡背後分染,接著用同樣的方法為右邊鸚鵡的頸部和背部分染。

　　鸚鵡的基本上色結束後,整體觀察畫面,應在不足之處反覆地染色,直到達到想要的畫面效果為止。

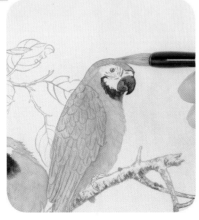

⑧ 蘸藤黃為左邊鸚鵡的尾巴裡面分染,接著蘸湖藍為尾巴的背部分染。

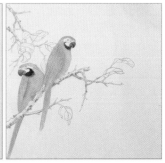

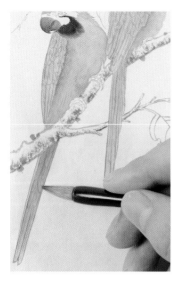

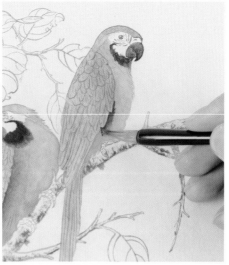

9 對左邊鸚鵡的尾巴進行調整並蘸湖藍為右邊鸚鵡的尾巴分染；接著蘸赭石為鸚鵡腹部的暗面分染。

知識拓展

分染時應注意的事項：
（1）分染用的毛筆最好也使用羊毫；（2）分染的次數視畫面效果而定，如果一次分染效果不夠時，可進行多次分染，但切忌墨色太過厚重或把畫面弄髒；（3）著水筆暈染要快速及時，否則色塊一但變乾，便無法暈開，形成漬跡。

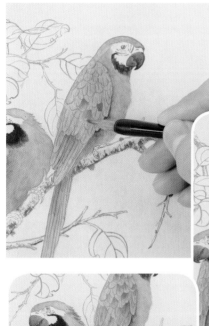

10 暗部用深藍色分染，主要是為了強調明暗對比，使畫面的結構更加明顯。

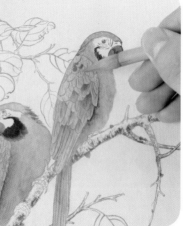

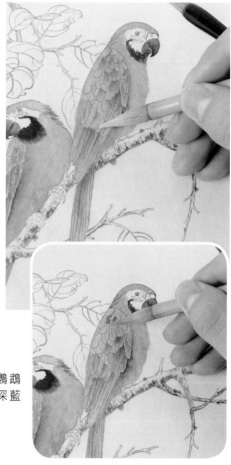

11 蘸湖藍和鈦白的調和色對鸚鵡進行第二次分染，暗部蘸深藍進行分染。

 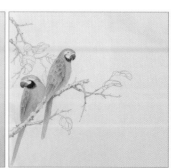 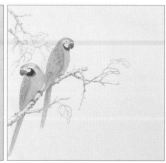

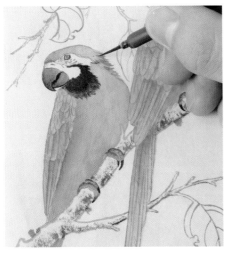 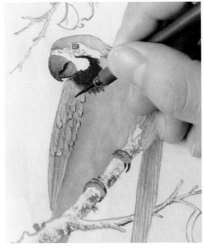

12 換用勾勒筆，蘸濃墨為鸚鵡翅膀上的羽毛勾畫出大致的輪廓，增強翅膀羽毛的層次感。

利用長鋒勾勒筆蘸鈦白，依照羽毛的走向逐步一根一根畫出鸚鵡羽毛。這種方法叫絲毛法，此法細膩嚴謹，是工筆鳥類羽毛畫法的基本技巧。

14 勾勒筆蘸鈦白，對鸚鵡的翅膀進行絲毛。

13 用勾勒筆勾畫出尾部羽毛的大致輪廓。

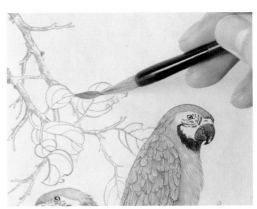

15 調三青為梅花花頭染色，花蕊部分用著色筆染色，接著用著水筆暈染開。

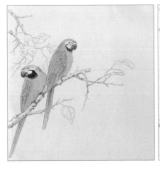 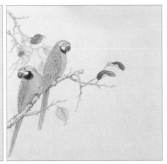

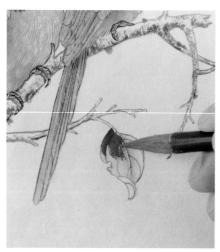 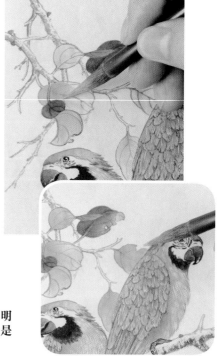

16 調大紅和少許的藤黃，為花葉罩染顏色，背面用藤黃分染，接著用水將其暈染開。

為枝幹皴擦時，注意畫面明暗面和顏色深淺變化，層次應是由深逐漸變淺。

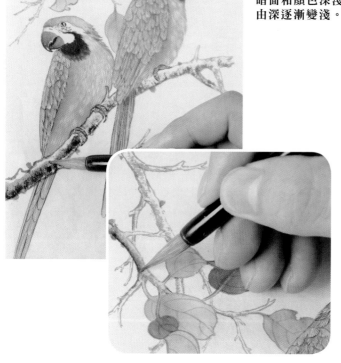

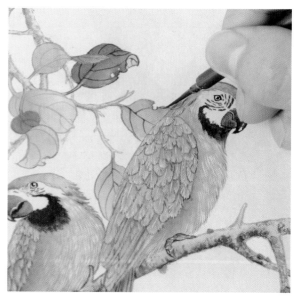

17 調赭石為枝幹皴擦顏色，接著用水暈染開，使顏色層次更加自然。

18 換用小號勾勒筆，蘸濃墨，勾畫出花葉的葉脈，使結構更加突出。

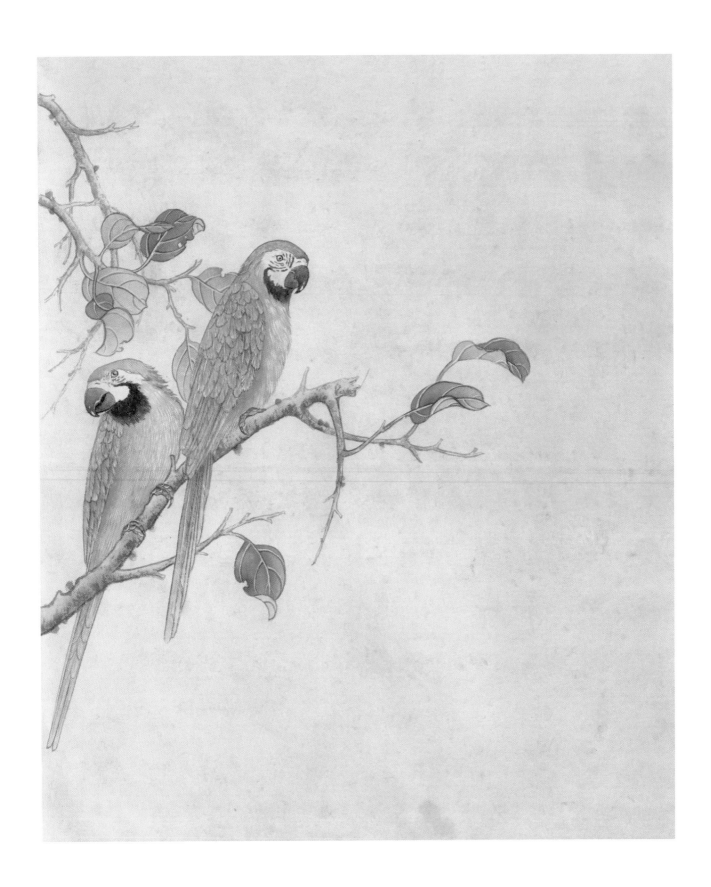

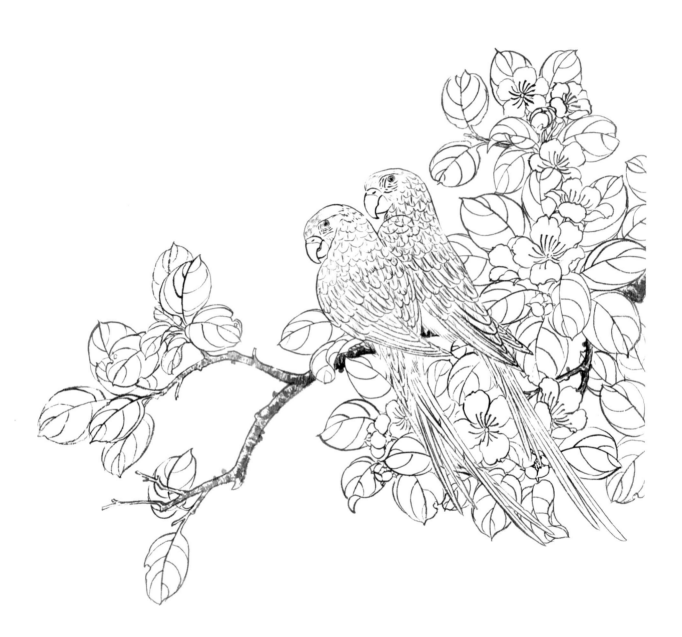

第十一章

鴛鴦

鴛鴦

鴛鴦為著名的觀賞鳥類，因人們見到的鴛鴦都是出雙入對的，所以被看成愛情的象徵。鴛鴦羽毛鮮豔而華麗，雄鳥頭頂有豔麗的冠羽，眼後有寬闊的白色眉紋，翅上有一對栗黃色帆狀直立羽，像帆一樣立於後背，非常奇特。雌鳥的頭部和整個上體呈灰褐色，眼周白色。腹和尾下覆羽為白色。

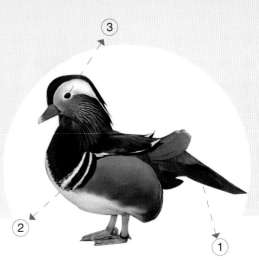

① 尾羽　② 翅膀　③ 眼睛

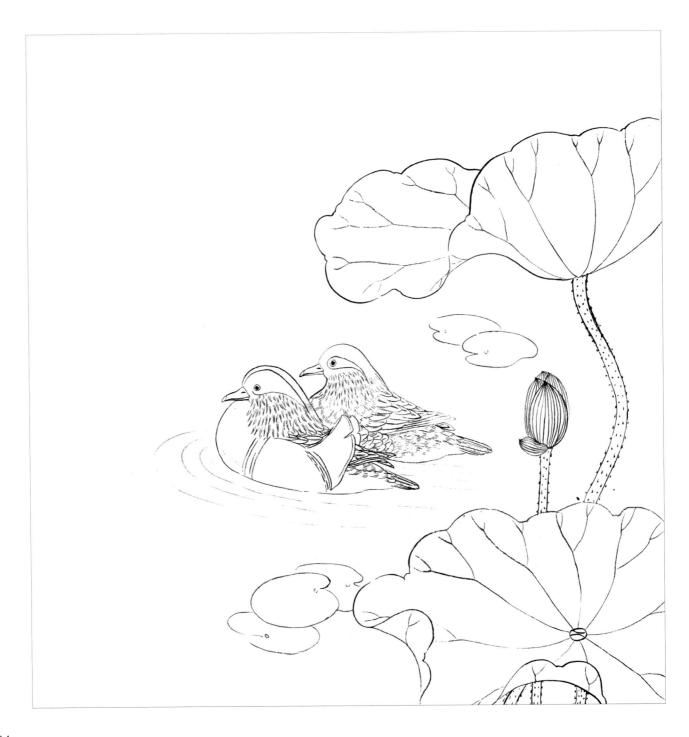

1 在勾好的線稿上，蘸淡墨染鴛鴦的喙部和腹部，注意及時用著水筆暈開，呈現出鴛鴦的體積感。

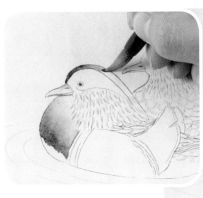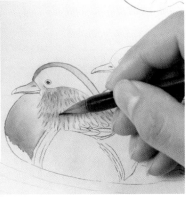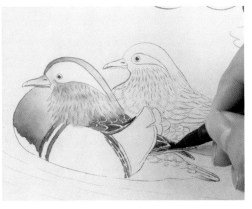

2 用淡墨染鴛鴦頭頂部的冠羽和羽毛，要及時暈染並注意濃淡變化；接著繼續調稍重的墨染雄鴛鴦的羽毛，注意在邊緣處應留出白線以便區分。

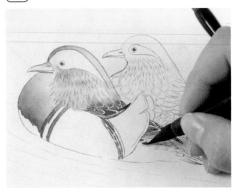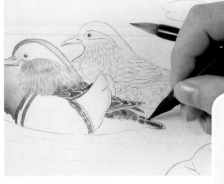

3 進一步染雄鴛鴦的羽毛，注意不同的覆羽之間顏色的區分。

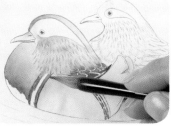

知識拓展

工筆畫用墨分染是為了確定物像的體積關係，分染時注意墨色第一遍要很淡，著墨筆不要太乾，著水筆上的水分要控制好，用墨染色要均勻細緻，否則會使畫面看起來很髒。

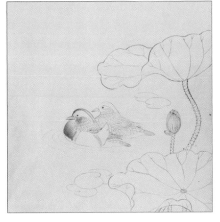

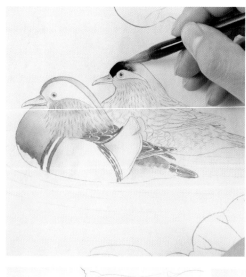

4 換取更重的墨色畫雌鴛鴦的冠羽，空出眼睛周圍的眉紋。

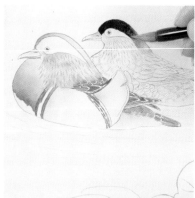

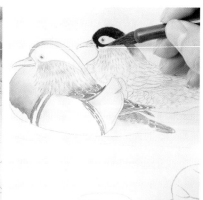

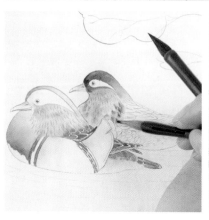

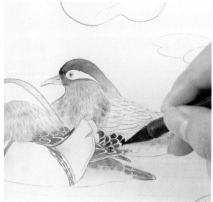

5 用淡墨暈染鴛鴦胸腹部羽毛，要透過墨色的濃淡對比表現出前後的空間關係。兩隻鴛鴦的交界處要加以區分；接著用稍重的墨色染鴛鴦的尾羽，繪製時要細緻地留出邊緣的白線。

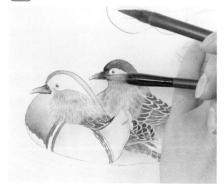

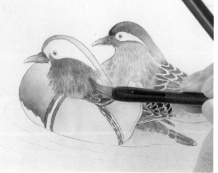

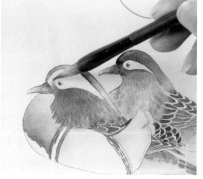

6 用墨上色基本結束之後，開始用色從鴛鴦的喙部開始分染。先蘸取曙紅染鴛鴦的喙部；接著蘸硃磦為鴛鴦的頸側部染色，注意上下濃淡層次的區分；最後調曙紅染冠羽的中間部分，用著水筆染眼睛前端的淡黃色。

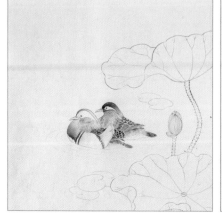

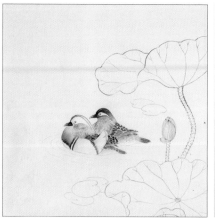

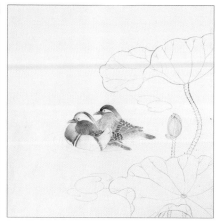

96

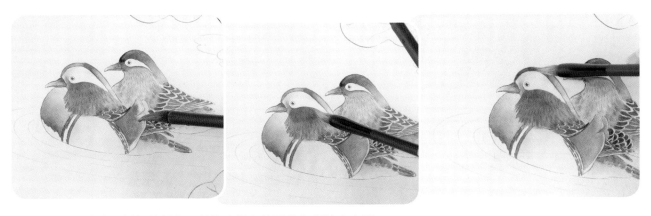

7 調硃磦繼續染頸側部的顏色，並染畫翅上的栗黃色帆狀直立羽。

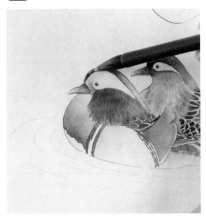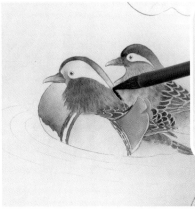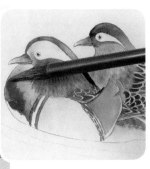

接染要在前色未乾時進行，儘快用另一顏色接染上去，使兩色自然漸層，沒有生硬的痕跡。

8 用花青和藤黃調綠色染雄鳥的頭頂部分，注意與曙紅交界處的處理。用花青和曙紅調成紫色，染畫雄鳥內側肩羽的顏色，注意透過顏色的濃淡變化呈現出體積感。

勾勒時要考慮到線條與色彩的配合，所以線條勾勒需分出深淺，墨色有濃有淡，有虛有實。

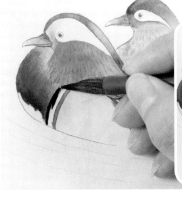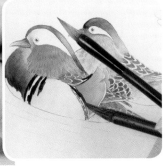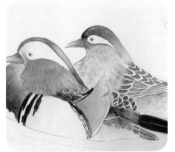

9 調稍重的墨色勾畫鴛鴦的絨黑色邊，留出中間的純白色。

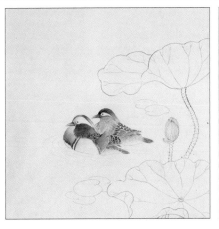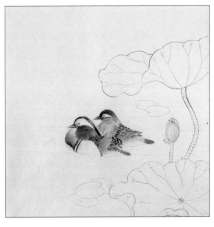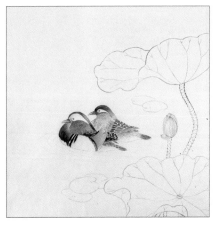

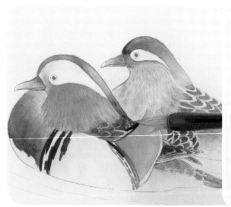
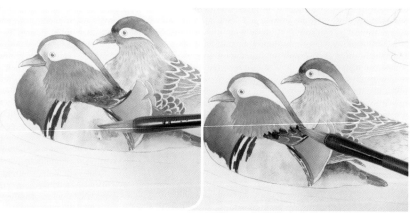

鴛鴦的初級飛羽呈暗褐色，外羽
具銀白色羽緣，內羽前端呈青綠色光
澤，次級飛羽呈褐色，具白色羽端，
三級飛羽為黑褐色。

10 染雄鴛鴦的覆羽，應根據其固有色的不同分別染色。

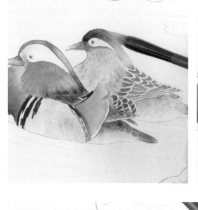
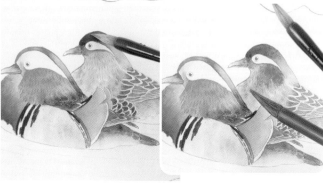

11 後景的鴛鴦為雌鳥，其與雄鳥在外形上是有區分的。雌鳥頭和後頸呈灰褐色。

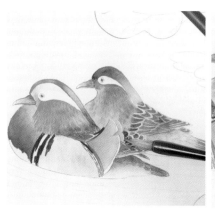
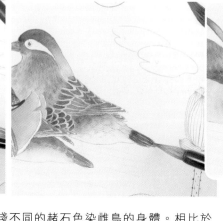
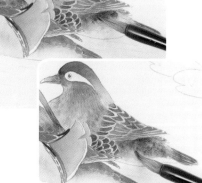

12 雌鳥上體呈灰褐色，調深淺不同的赭石色染雌鳥的身體。相比於雄鳥來說，雌鳥翅膀無金屬光澤和帆狀直立羽。繪製時要注意對比區分。

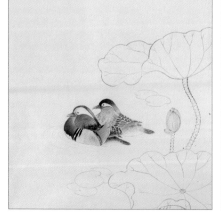
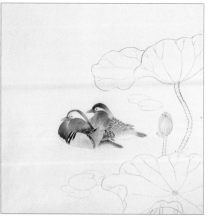
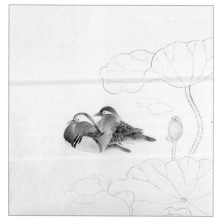

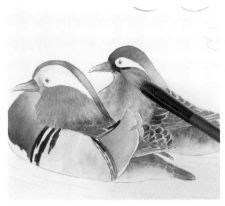
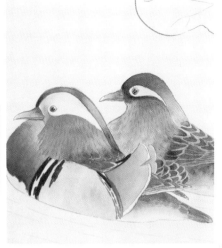

鴛鴦雌雄異色，在顏色和外形上都有各自不同的特點。雄鳥羽色鮮豔華麗，頭部有豔麗的冠羽，眼後有寬闊的白色眉紋，翅上有帆狀直立羽。而雌鳥的頭和整個上體灰褐色，眼周白色。在繪製時要先瞭解牠們各自的外形特徵，再加以繪製。

13 用墨染眼周白色的邊緣，突出白色眉紋。

繪製鴛鴦前要仔細觀察鴛鴦雌鳥和雄鳥的外形和顏色上的區別，以及在畫面中的主次關係。畫面中的主要部分可以著重刻畫。

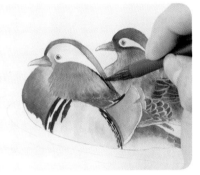

14 加強各部分交界處的暗部線條，突出層次感及鴛鴦的體積感。

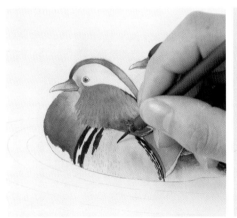
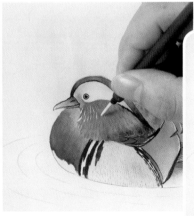
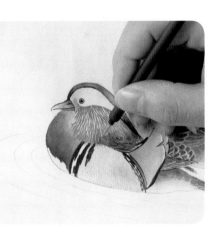

15 用勾勒筆調淡墨在鴛鴦的胸側絲毛，調鈦白在頸側的羽毛上絲毛，注意疏密變化，錯落有致。

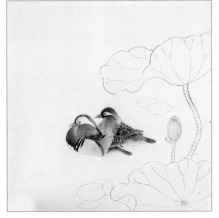
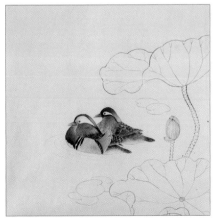
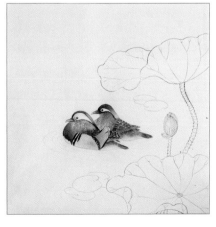

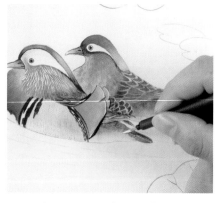 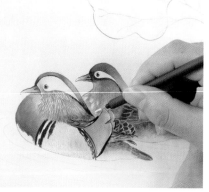

16 用勾勒筆絲毛，絲毛時要結合鴛鴦的身體結構特徵，注意體積感的表現。

　　荷花象徵崇高、聖潔、吉祥和平安，利用荷花的高潔來襯托鴛鴦戲水的美景，表現出堅貞不渝的愛情。

17 調曙紅染荷花的花苞，從頂部由上至下顏色由濃到淡，這樣更能呈現出花苞的體積感。用墨分染荷葉時要注意留出水線。

18 在花苞底部染少許藤黃，使得花苞更鮮豔生動。用花青加藤黃調成綠色罩染荷葉。

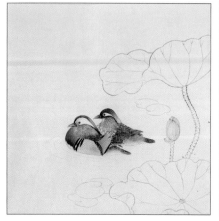 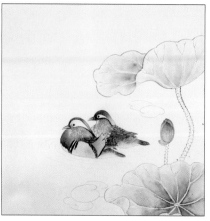 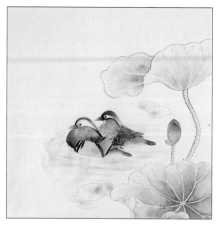

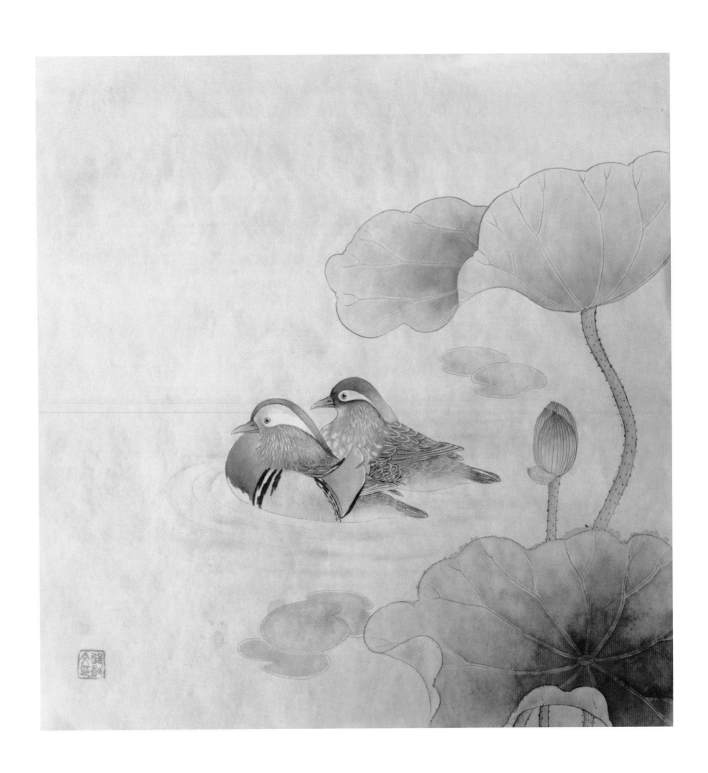

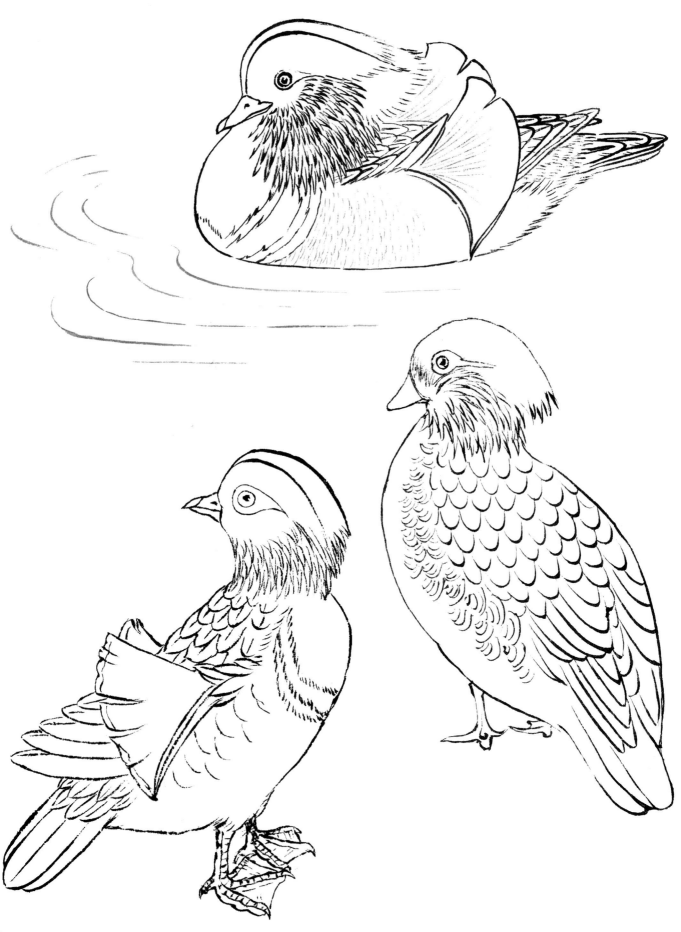

第十二章

麻雀

麻雀

麻雀喙短而強健，羽毛呈黑色，呈圓錐形，稍向下彎。頭頸部栗色較深，背部栗色較淺，飾以黑色條紋。臉頰部左右各一塊大斑，肩羽有兩條白色的帶狀紋，尾呈小叉狀，淺褐色。在繪製時應注意對這些特點的呈現。

① 爪子　② 翅膀　③ 肩羽

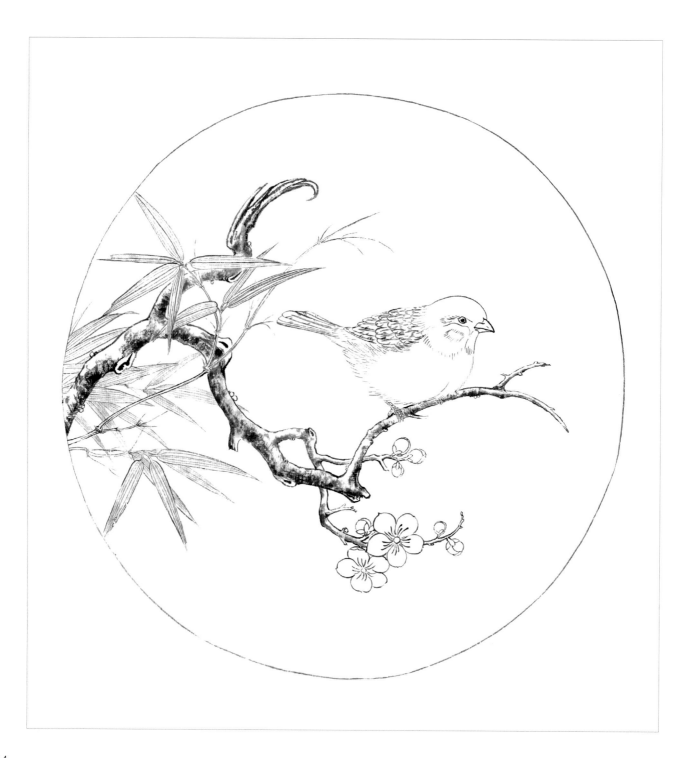

[1] 在勾好的線稿上用兩支白雲筆分染麻雀的頭頂部，注意對邊緣處的層次處理。

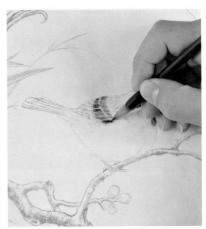

[2] 在麻雀喙部的邊緣用稍重的墨色勾畫，使得喙部結構更加突出。

知識拓展

用墨分染麻雀的羽毛時要注意透過用墨的濃淡區分出層次，並表現出體積感。

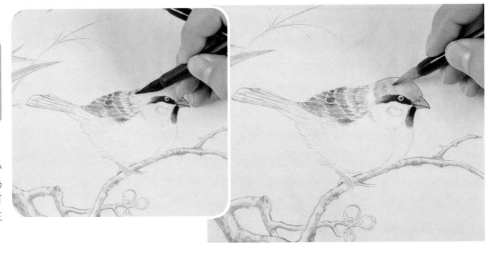

[3] 麻雀的所有飛羽、小覆羽、初級覆羽均為黑褐色。繪製前應首先用墨分染顏色，注意對形態的掌握。

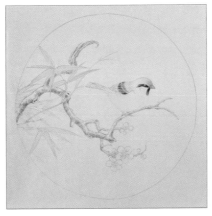
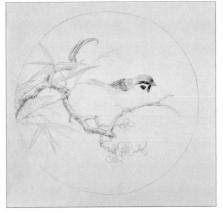

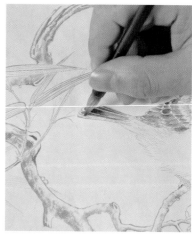

④ 麻雀面部為白色，雙頰中央各自有一塊黑色色塊，這是辨別麻雀的一個重要特徵。

⑤ 調中墨分染麻雀的尾巴，對尾部染色時要仔細區分，留出白色的邊緣線。

⑥ 調重墨，中鋒用筆畫羽毛的中間墨點，再次分染麻雀的羽毛。

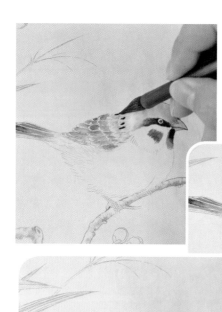

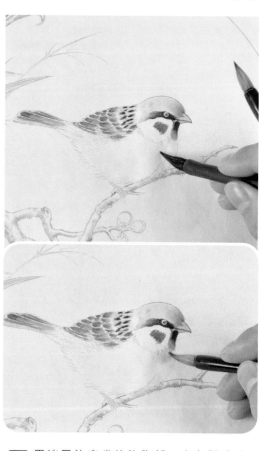

麻雀的羽毛要經過反覆分染，分出體積感和層次，才能達到想要表現的畫面效果。

⑦ 用淡墨染麻雀的胸腹部，注意對體積感的表現。

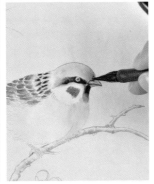

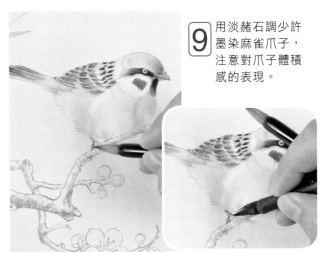

⑨ 用淡赭石調少許墨染麻雀爪子，注意對爪子體積感的表現。

⑧ 進一步深化畫面細節，調稍重的墨加強畫面中麻雀邊緣線的顏色，突出各部分結構特點。

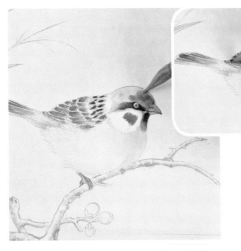

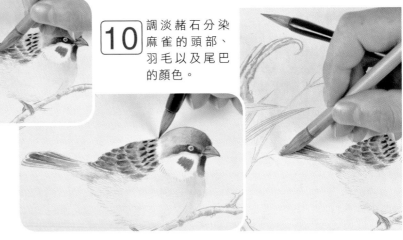

⑩ 調淡赭石分染麻雀的頭部、羽毛以及尾巴的顏色。

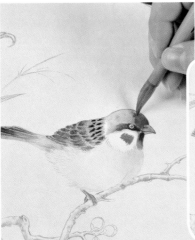

　　反覆分染麻雀頭部和身體的顏色，直至達到想要的畫面效果。注意透過頭部顏色的深淺變化呈現出頭部的體積感。

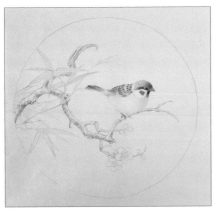
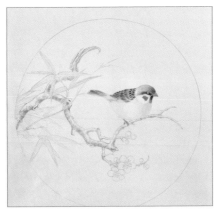
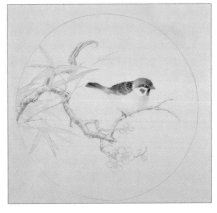

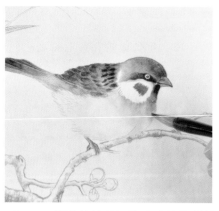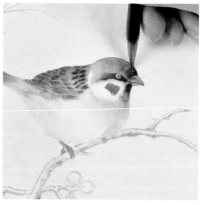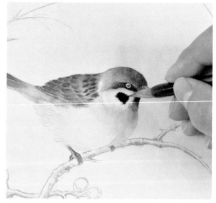

 調少許淡赭石染麻雀胸腹部的顏色，使得胸腹部體積感更突出、鮮明。

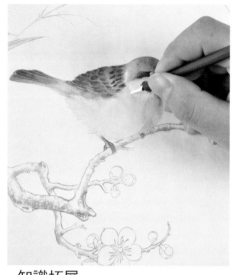

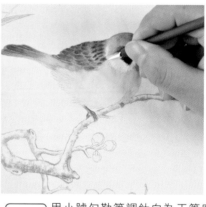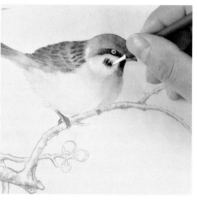

12 用小號勾勒筆調鈦白為工筆麻雀絲毛，絲毛時要根據麻雀的生長態勢一筆一筆畫出，使得畫面嚴謹細膩，真實自然。

知識拓展

　　工筆禽鳥的羽毛繪製有很多種不同的技法。用長鋒勾勒筆蘸鈦白依照羽毛的走向一根一根地逐步畫出。這種方法叫絲毛法，此法細膩嚴謹，是工筆鳥類畫法的基本技巧。

　　還有一種將硬毫筆的筆鋒捏扁，呈扁平刷子形狀，筆尖蘸墨色，依照禽鳥的羽毛生長結構走向一組一組畫出，此法叫作劈筆絲毛法，適合繪製中等體型的禽鳥。

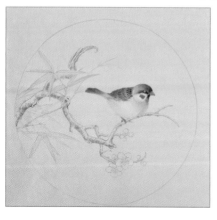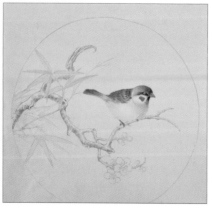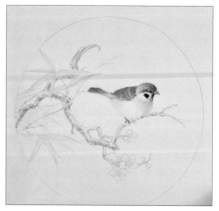

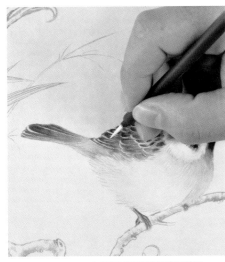
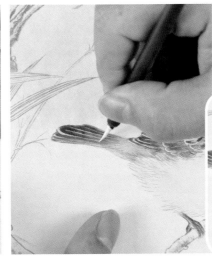

13 用勾勒筆在覆羽和尾巴的邊緣絲毛,使得麻雀的形象更為突出。

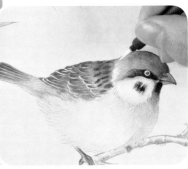

14 調硃磦和藤黃染麻雀的眼睛,注意眼睛的體積,留出高光。

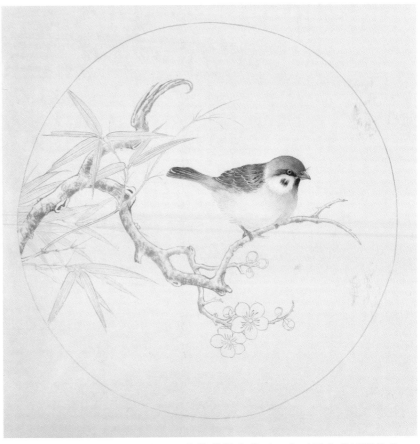

對麻雀的上色基本結束後,應整體觀察畫面,在不足之處反覆染色,直至達到想要的畫面效果為止。

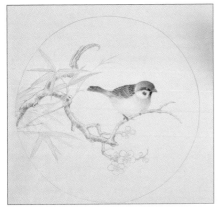
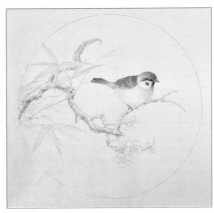
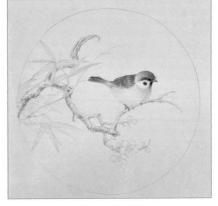

15 調三青為梅花的花頭染色，花蕊部分用著色筆染色，接著用著水筆暈染開。

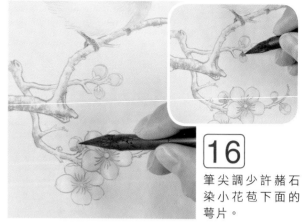

16 筆尖調少許赭石染小花苞下面的萼片。

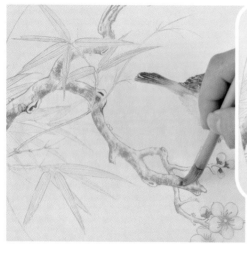

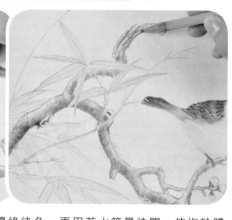

17 調赭石沿著梅幹的邊緣染色，再用著水筆暈染開，使梅幹體積感更加強烈。

18 調少許花青染梅幹的苔點，花青和藤黃調成淡綠染竹葉，調整畫面細部，使畫面更加完整。

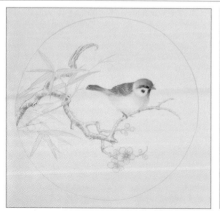

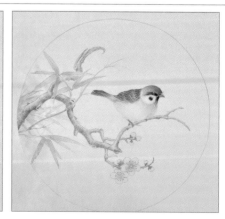

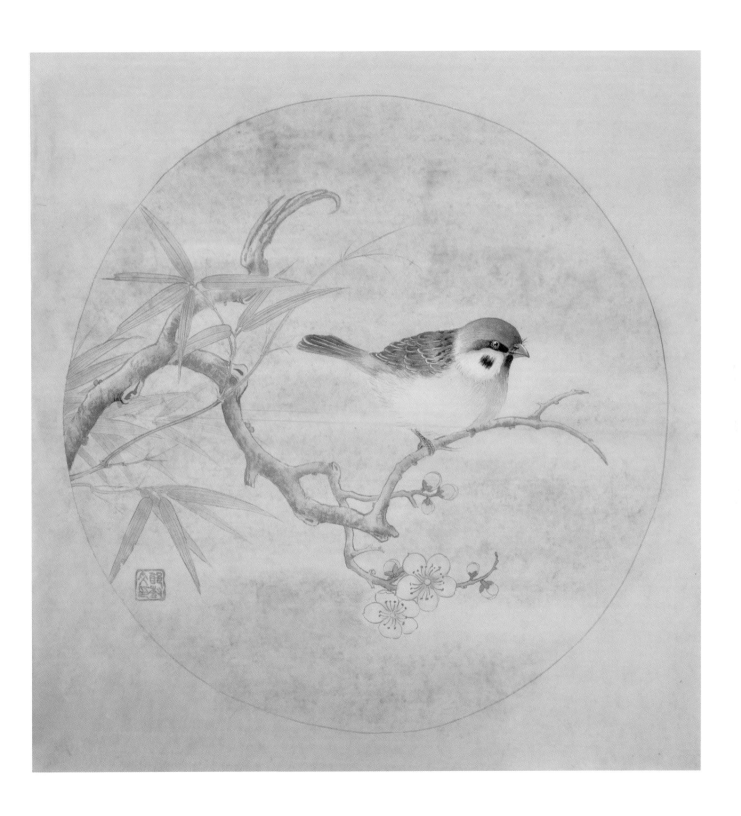

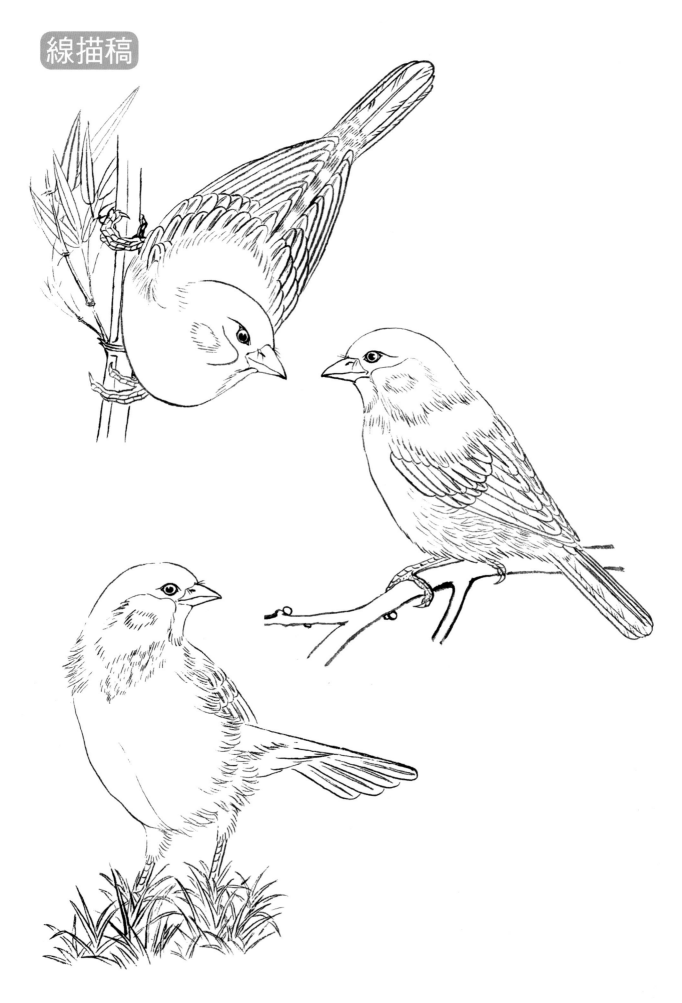